Thomas Demand

ELLO DI RIVOLI

Thomas Demand

Thomas Demand

Castello di Rivoli
Museo d'Arte Contemporanea
23 ottobre 2002– 26 gennaio 2003
October 23, 2002 – January 26, 2003

Mostra e catalogo a cura di
Exhibition and catalogue edited by
Marcella Beccaria

Assistenza curatoriale e redazionale
Curatorial and editorial assistance
Charlotte Laubard

Traduzioni / Translations
Marguerite Shore

Redazione / Editing
Claudio Nasso, Timothy Stroud

Grafica / Graphic Design
Leandro Agostini, Carlo Cantono
(Atelier abc, Torino)

Con il gentile sostegno del
With the Kind Support of

GOETHE INSTITUT
INTER NATIONES
TURIN

In copertina / Cover
Recorder (Registratore), 2002
Film 35 mm, 2 min 17 sec
Courtesy Schipper & Krome, Berlin

Castello di Rivoli
Museo d'Arte Contemporanea
www.castellodirivoli.org
info@castellodirivoli.org

REGIONE PIEMONTE

FONDAZIONE CRT
CASSA DI RISPARMIO DI TORINO

FIAT

CAMERA DI COMMERCIO, INDUSTRIA,
ARTIGIANATO E AGRICOLTURA DI TORINO

CITTÀ DI TORINO

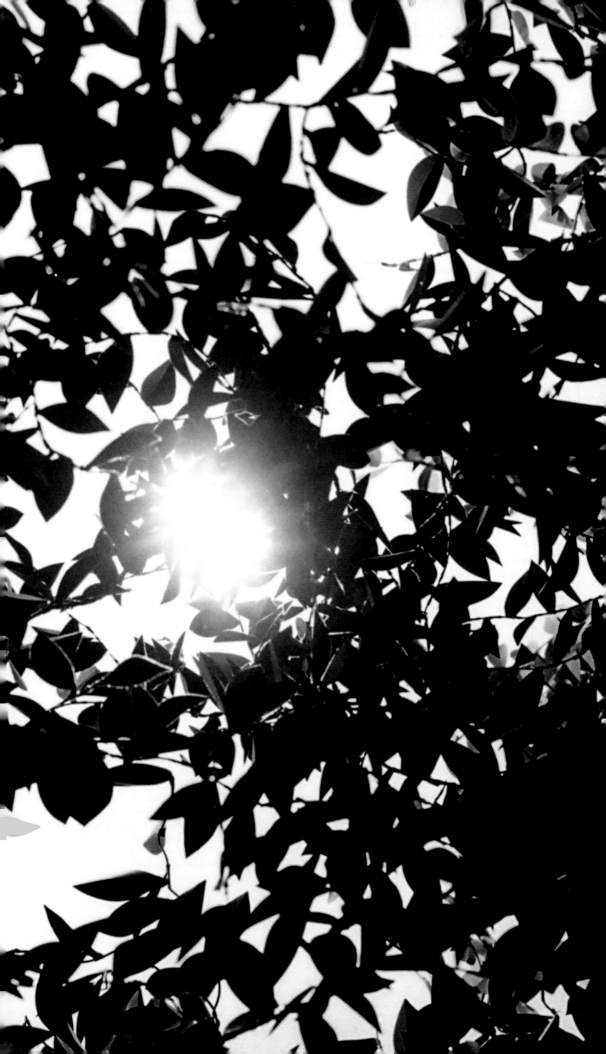

Flare (Bagliore), 2002
dettaglio / detail

Thomas Demand: *l'immagine e il suo doppio*

Marcella Beccaria

Nell'immenso salone che ha eletto
a suo studio, Jack Torrance cerca la
concentrazione per scrivere il suo romanzo.
La sua attenzione si fissa sul plastico che
riproduce il labirinto del giardino
dell'Overlook Hotel. Impercettibilmente,
l'inquadratura del modellino diventa la
veduta aerea del labirinto esterno, al centro
del quale sua moglie Wendy passeggia con
il loro figlio Danny. Immagine della mente,
che continuamente prolifera attraverso
l'intera pellicola e le scenografie
architettoniche che la scandiscono, il
labirinto di *Shining* è presentato da Stanley
Kubrick prima come modello e poi come
dato reale, secondo una successione che
appartiene alla logica progettuale
dell'architettura. Puzzle aperto a molte
interpretazioni, il film può essere inteso
come il racconto del romanzo che Jack
tenta di scrivere[1]. In linea con questa
lettura, il modellino del labirinto, più che
il passaggio dalla finzione progettuale alla
realtà, diventa allora l'ingresso
nell'immaginario creativo dello scrittore
che, a partire da un dato fisico appartenente
all'universo reale, proietta la visione delle
proprie fantasie, capaci di manifestarsi
con gli stessi contorni della realtà.

Il continuo slittamento tra reale e fittizio è
alla base delle opere di Thomas Demand,
ambigui schermi posti al confine tra
l'astrazione e il dettaglio, la concretezza
formale e l'illusione bidimensionale. Le
sue immagini sono ampi campi sulla cui
superficie si intersecano immagini
mediatiche, memorie personali e storia
collettiva. Ogni fotografia manifesta
la consapevolezza dell'autore che le
contraddizioni sono un fertile terreno
e che molteplici livelli interpretativi
possono coesistere in quanto manifestazioni
della ricchezza semiologica di ciascun
testo visivo.

La prima immanente contraddizione dalla
quale scaturiscono le opere di Demand è

Thomas Demand: The Image and Its Double

Marcella Beccaria

*In the immense room he has chosen
as his study, Jack Torrance tries to
concentrate on writing his novel.
His attention is focused on a model that
reproduces the labyrinth in the garden
in the Overlook Hotel. Very subtly, the
framing of the model becomes an aerial
view of the labyrinth outside, at the
center of which his wife Wendy is
walking with their son Danny.
Suggesting a mental image, the
labyrinth in* The Shining *recurs
throughout the entire film and the
architectural sets that punctuate it.
Stanley Kubrick first presents it as
a model, then as the real thing,
following a sequence that belongs to
the design logic of architecture.
Among the many interpretations made
of the film is the idea that the movie is
the story of the novel that Jack is
attempting to write[1]. In keeping with this
interpretation, the model of the labyrinth,
more than the passage from design fiction
to reality, then represents the entrance
into the creative imagination of the
writer, who, on the basis of a physical
fact belonging to the real universe,
projects the vision of his own fantasies.
But these fantasies are capable of
manifesting themselves in full relief,
as vivid as reality.*

*A continuous shifting between reality
and fiction is fundamental to Thomas
Demand's works which are ambiguous
screens placed at the boundary between
abstraction and detail, between formal
materiality and two-dimensional
illusion. His photographs are expansive
fields on whose surface media images,
personal memories and collective history
intersect. Each work by Demand
demonstrates the artist's awareness
that contradictions are fertile terrain
and that multiple interpretive levels
can coexist as manifestations of the
semiological richness of each visual text.*

che esse sono fotografie in scala reale di modelli cartacei eseguiti dall'artista, secondo un complesso passaggio che porta dalle tre dimensioni della scultura alle due presenti sull'immagine fotografica.
Gli esordi lo qualificano come scultore e la sua formazione si svolge soprattutto in questa direzione. Le prime opere sono sculture eseguite con carta e la macchina fotografica è impiegata quale mezzo per documentare il lavoro. La presenza dell'obiettivo porta presto una complicazione inaspettata: come Demand ha più volte dichiarato, le sue fotografie d'esordio non riescono pienamente ad assolvere il loro intento documentario. L'immagine fotografica produce una serie di deformazioni di natura ottica, al punto che le relazioni formali della scultura iniziale vengono snaturate.

Con rigorosa determinazione, Demand affronta il problema su un doppio fronte. Come racconta, decide di migliorare la propria tecnica fotografica e si rivolge a Bernd e Hilla Becher, la cui visione, dagli anni Settanta, ha dato forma agli sviluppi della fotografia tedesca contemporanea. Allo stesso tempo, l'artista duplica ciascuna delle sue sculture, in modo da realizzare una seconda copia, le cui proporzioni sono destinate soltanto all'obiettivo fotografico. Entrambe le soluzioni, ricorda sempre Demand, presentano ulteriori imprevisti: i Becher pretendono nozioni di tecnica fotografica diverse da quelle acquisite nel corso del suo apprendistato scultoreo e la duplicazione dei modelli cartacei comporta una superflua moltiplicazione[2].

È però questa seconda strada che porta Demand all'invenzione di una personale tecnica che affina e sviluppa con precisione. Le deformazioni spaziali inizialmente non previste vengono intenzionalmente sviluppate e controllate dall'artista, il quale progetta ciascun modellino in funzione del punto di vista dal quale lo fotograferà. Una volta progettato, ogni modello è costruito secondo un lungo e laborioso procedimento. I materiali impiegati, carta e cartoncino, spesso nei colori disponibili a livello commerciale, vengono piegati

The first fundamental contradiction from which Demand's work arises is that the pieces are life-size cardboard models made by the artist, according to a complex passage that leads from the three dimensions of sculpture to the two dimensions of the photographic image. The artist's beginnings defined him first as a sculptor, and his training evolved above all in this direction. Demand's first pieces were sculptures made from paper, and he initially used the camera solely as a means to document his work. The presence of the lens soon brought an unexpected complication; as Demand has stated, his early photographs did not fully succeed in achieving their documentary intention. The photographic image produced a series of optical distortions, altering the formal relationships of the initial sculptures.

With rigorous determination, Demand confronted the problem on two fronts. As he has stated, he resolved to improve his photographic technique and turned to Bernd and Hilla Becher, whose vision had shaped developments in contemporary German photography since the Seventies. In addition, he began to duplicate each of his sculptures, in order to render a second version with proportions intended solely for the photographic lens. Both solutions, again according to Demand, led to further complications. The Bechers required notions of photographic technique that were different from those he had acquired during his apprenticeship as a sculptor, and the duplication of cardboard models equated to a superfluous multiplication[2].

Nevertheless, it was this second path that led Demand to invent a personal technique that he refined and developed with precision. The spatial distortions, initially unforeseen, were developed intentionally and controlled by the artist, who designed each model with the point of view from which he would photograph it in mind. Once it is designed, each model is built according to a long and laborious process. The materials used, paper and cardboard, often in commercially-available colors, are

Büro (*Ufficio / Office*), 1995

e assemblati, innalzandoli dalla loro natura di superfici piane a possibili volumi capaci di occupare lo spazio. Quasi si trattasse degli abitanti di Flatlandia, l'ipotetico mondo bidimensionale descritto nell'omonimo romanzo dell'abate Abbott, nelle mani dell'artista i fogli senza spessore diventano, almeno momentaneamente, degni occupanti di Spacelandia, il mondo delle tre dimensioni, sempre secondo la terminologia impiegata da Abbott[3]. Visitando lo studio di Demand è facile incontrare vari frammenti di costruzioni cartacee, il più delle volte precariamente appoggiate prima di essere definitivamente distrutte.

Strana pratica per uno scultore, si potrebbe osservare, quella di abbandonare al loro destino le proprie opere, a meno ovviamente di non pensare alla scultura come a un'idea di scultura, più che a un oggetto da posizionare nello spazio. Intervenendo con la macchina fotografica, e la successiva distanza imposta dall'obiettivo, Demand estende in senso più radicalmente concettuale l'impiego del modello da parte della generazione di artisti

folded and assembled into potential volumes. As if Demand's hands were manipulating the inhabitants of Flatland (the hypothetical two-dimensional world described in the novel by Edwin A. Abbott), the sheets without depth become, at least momentarily, worthy occupants of Spaceland (the world of three dimensions, again according to Abbott's terminology)[3]. A visit to Demand's studio confirms that the space constantly bears traces of some cardboard construction, usually precariously resting at an angle, before they begin their natural demise and fall apart.

One might suggest that it is a strange practice for a sculptor to abandon his works to their fate, unless we think of sculpture in terms of the idea of a sculpture, and not as an object to be positioned in space. Intervening with his camera, and the imposed distance implied by the lens, Demand, in a more radically conceptual sense, extends the use of the model as it was employed by the previous generation of German artists. He proposes a new critical stance compared

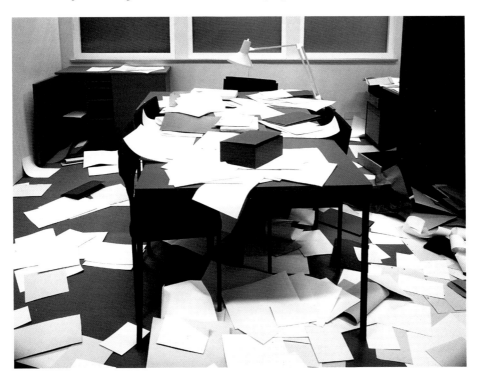

tedeschi a lui precedenti, proponendo un nuovo atteggiamento critico rispetto a quello di Thomas Schütte, Klaus Jung o Harald Klingelhöller[4]. Ogni volta che realizza una nuova opera, l'attenzione di Demand si concentra sul raggiungimento della perfezione in funzione dello scatto fotografico. L'opera è la fotografia scattata in quell'unico istante durante il quale la costruzione scultorea si regge, prima che la sottile carta che compone la scultura cominci a deformarsi irrimediabilmente sotto il suo stesso peso.

La relazione tra il modello e la sua funzione in ambito architettonico è sviluppata dall'artista in una cospicua serie di opere. Demand si appropria di immagini appartenenti al proprio vissuto, così come alla storia, includendo riferimenti alla storia tedesca. *Treppenhaus (Scalone)*, 1995, è un esempio significativo per comprendere i diversi riferimenti che una singola opera può contenere. A livello personale, l'artista spiega l'immagine come un riferimento all'architettura della scuola da lui frequentata, costruita secondo i principi dell'architettura modernista: "Essenzialmente si tratta del mio ricordo dello scalone presente all'interno della mia scuola. Mentre sviluppavo quest'idea è risultato che l'edificio era una di quelle scuole tedesche costruite nel dopoguerra sulla base della premessa 'che tipo di architettura influenzerà i nostri bambini rendendoli una generazione democratica, moralmente integra'. Per quanto discutibile, l'idea che un'architettura migliore può a sua volta migliorare le persone è un presupposto fondamentale nell'ambito del pensiero modernista"[5]. Iconograficamente, l'immagine si riferisce anche alla pittura di Gerhard Richter, alle sperimentazioni moderniste di Moholy-Nagy e, ancora, a Oskar Schlemmer. In particolare, l'immagine di Demand rende vivo il ricordo di *Bauhaustreppe (Scala del Bauhaus)*, un quadro di Schlemmer che raffigura l'architettura del Bauhaus a Dessau. Storia e memoria si incrociano a un ulteriore livello, perché si sa che Schlemmer, nell'intenzione di ricordare l'ispirato ottimismo della scuola dove

to that of artists such as Thomas Schütte, Klaus Jung or Harald Klingelhöller[4]. Each time he creates a new work, his attention is focused on attaining perfection at the precise moment when he releases the shutter. For Demand, the work is the photograph shot at that unique instant, before the thin paper that constitutes the sculpture begins to warp irremediably under its own weight.

Demand has developed the relationship between the model and its function in an architectural context in a number of works. The artist appropriates images belonging to his own experience and to history, including references to German history. Treppenhaus (Staircase), *1995, is a significant example for understanding the various references that a single work can contain. On a personal level, Demand explains the image as a reference to the architecture of the art school he attended, which had been built according to the principles of modernist architecture. "It basically shows my memory of the one (staircase) in our school; but whilst developing it in mind it turned out that it has been one of those German post-war schools, built under the formal premise of the consideration 'what kind of architecture will influence our children to be a democratic generation of moral integrity'; it grounds on the assumption that you can raise better people in better architecture, a central but questionable idea of modernism."[5] Iconographically, the image also refers to Gerhard Richter, to the modernist experimentations of Moholy-Nagy and also to Oskar Schlemmer. In particular, Demand's image brings alive the memory of* Bauhaustreppe (Bauhaus Stairway), *a painting by Schlemmer that depicts the Bauhaus architecture in Dessau. History and memory intersect on another level because we know that Schlemmer, in his intention to recall the inspired optimism of the school where he had taught, painted this canvas from memory, three years after he had left Dessau. Furthermore the history of this painting intersects with the tragic events in 1930s Germany. It was exhibited*

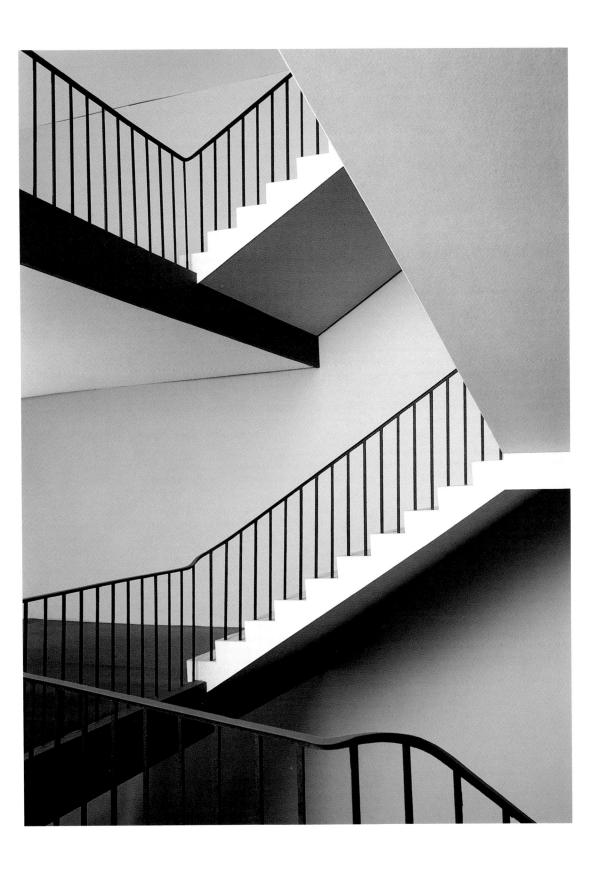

Modell (Modello / Model), 2000

aveva insegnato, dipinse questo quadro a memoria, tre anni dopo aver lasciato Dessau. Ancora, la storia di questo dipinto, si incrocia con i tragici eventi nella Germania degli anni Trenta. Esso fu infatti esposto in occasione della prima personale di Schlemmer, chiusa dai Nazisti pochi giorni dopo l'inaugurazione[6].

A questo stesso momento storico, affrontando il lato più oscuro del modernismo, allude ulteriormente *Modell (Modello),* 2000. L'immagine raffigura un modellino architettonico, appartenente al progetto di Albert Speer per l'esposizione mondiale a Parigi nel 1937. Partendo da una fotografia d'archivio di un plastico architettonico, l'artista presenta un ambiente all'interno del quale è esposta la *maquette* del progetto di Speer. Come spesso avviene, eventi di cronaca si intrecciano al tessuto storico al quale l'opera allude, in quanto l'immagine è stata realizzata da Demand proprio nello stesso anno dell'Expo di Hannover, in occasione del quale si è riaccesa la questione riguardante la natura degli edifici nazionali progettati per le fiere mondiali.

on the occasion of Schlemmer's first solo show, closed down by the Nazis a few days after it opened[6].

The piece Modell (Model), *2000, refers to this same historic moment. Dealing with the darker side of modernism, the image depicts an architectural model for Albert Speer's design for the World Exposition in Paris in 1937. Beginning with an archival photograph, the artist shows a setting that contains the* maquette *of Speer's building. As is often the case, new events are woven into the historic fabric to which the work alludes. The image was created by Demand the very same year as the Hannover Expo, which prompted questions once again about the nature of national buildings designed for World Fairs.*

Modernist utopia assigns a central role to architecture, and in times of both democracy and dictatorship, buildings that are designed embody political ideals and are propaganda tools. Demand stages this utopia, employing its own weapons. Architectural models (significantly destined to collapse under their own weight within

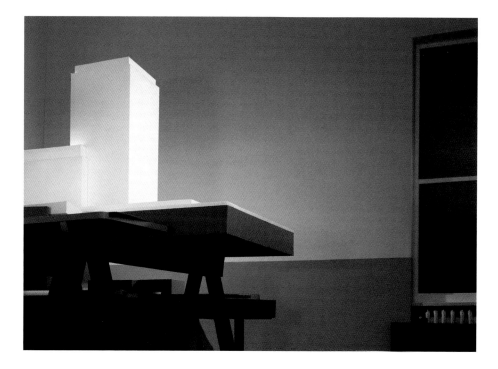

L'utopia modernista assegna un ruolo centrale all'architettura e, sia in tempi di democrazia sia sotto un regime, gli edifici progettati incarnano ideali politici e sono utilizzati come strumenti di propaganda. Demand mette in scena l'utopia impiegando le sue stesse armi. Modellini architettonici (significativamente destinati a distruggersi nel giro di un giorno o due) sono presentati dall'artista quali pietre angolari di un sistema di pensiero, vuoti contenitori di una visione del mondo destinata a rimanere allo stadio progettuale.

Se l'architettura pubblica è sempre manifesto dell'ideologia al potere, anche l'architettura civile, destinata ai semplici cittadini, raramente riesce a essere neutrale. Prendiamo *Flur (Corridoio)*, 1995, un'immagine la cui costruzione cartacea ricrea un banale corridoio di un edificio per appartamenti. Una serie di porte chiuse e una fredda luce al neon. Un luogo che sembra una fabbrica di personalità anonime, dove individui probabilmente simili conducono tranquille esistenze. L'immagine, ispirata a una fotografia d'archivio, allude però all'eccezionalità che il normale può produrre, nella fattispecie all'insidia di un *serial killer*, l'orrore che più indiscutibilmente è il prodotto della modernità occidentale. Il punto di partenza di questo lavoro di Demand è, infatti, una fotografia dell'edificio nel quale abitava Jeffrey Dahmer, un individuo i cui crimini efferati sono sembrati più impossibili di quelli immaginati da Stephen King nei suoi racconti dell'orrore. Immaginando di non conoscere l'informazione fornita verbalmente dall'artista a proposito del legame tra questa sua fotografia e la storia di Dahmer, *Flur* suscita uguale inquietudine. Un corridoio senza finestre, che probabilmente conduce a un altro corridoio esattamente identico, in una moltiplicazione infinita. Il luogo ha la stessa *texture* degli incubi, è irrealmente straniante, ma vivo come i sogni prima dell'alba. Si tratta di una delle immagini architettoniche più astratte che Demand abbia realizzato, all'interno della quale l'economia dei particolari è portata a un

the span of a day or so) are presented by the artist as cornerstones of a system of ideas, as the empty containers of a world view intended to remain at the design stage.

Public architecture is always a manifestation of the ruling ideology, but civil architecture, destined for the use of mere citizens, also rarely manages to be neutral. Take, for example, Flur (Corridor), *1995, an image where the model reconstructs a banal corridor in an apartment building. A series of closed doors and a cold neon light: the place seems like a factory of anonymous people, where indifferentiated individuals probably lead ordinary lives. However, the subject of the image, inspired by an archival photograph, lies in the exceptional situation that normality can encompass, in this case the insidiousness of a serial killer, a horror that is unquestionably the product of western modernity. The point of departure was indeed an image of the building where one of the residents was Jeffrey Dahmer, an individual whose ferocious crimes seemed more impossible than those imagined by Stephen King.*
Even without access to the information provided verbally by the artist regarding the tie between his photograph and Dahmer's story, Corridor *is an image capable of arousing discomfort. The windowless corridor is assumed to lead to another precisely identical corridor, in an infinite multiplication. The place has the same texture as a nightmare; it is alienating in an unreal sense, but as vivid as pre-dawn dreams. This is one of the most abstract architectural images among Demand's works, one within which the economy of details is brought to a higher level of abstraction. "When I went looking for the building, to see with my own eyes the place that I knew through archival photographs,"* the artist has noted, *"I discovered that it no longer existed. The entire building had been torn down by the Milwaukee authorities, to avoid any type of tourist attraction."*

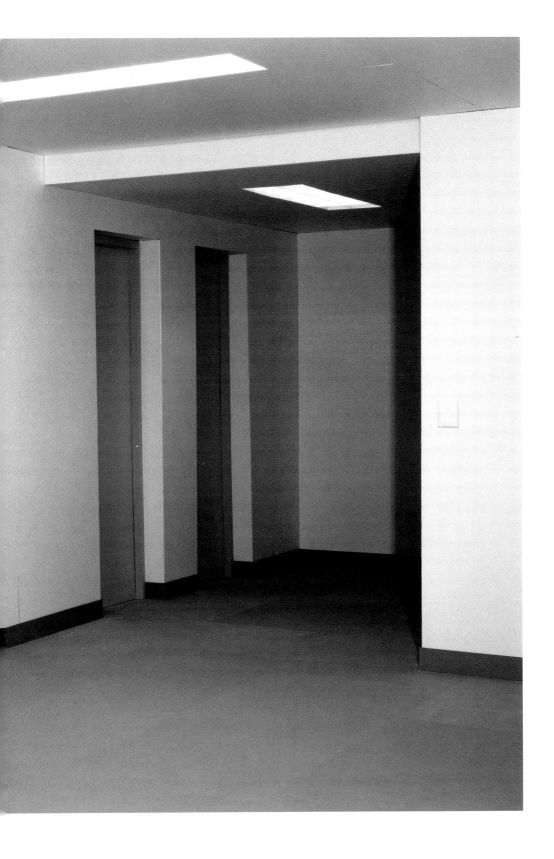

◀ *Flur (Corridoio / Corridor)*, 1995

*Zeichensaal
(Sala di progettazione / Drafting Room)*, 1996

alto livello di sottrazione. "Quando sono
andato in cerca dell'edificio per vedere
con i miei occhi il luogo che conoscevo
attraverso le fotografie d'archivio – nota
l'artista – ho scoperto che non esisteva più.
L'intero palazzo è stato abbattuto dalle
autorità di Milwaukee, per evitare qualsiasi
tipo di afflusso turistico".

Anche quando le immagini di Demand
rimangono più difficilmente riconducibili
alla loro origine – è importante notare
che l'artista usa solo titoli generici, e non
sempre dichiara le sue fonti – ciascuna
fotografia manifesta sempre un forte valore
metaforico. Se è vero che le fotografie
dell'artista accolgono più livelli di lettura
e le informazioni riguardanti possibili
immagini preesistenti sono dati
interessanti, queste non sono tuttavia le
uniche chiavi d'accesso. Entrare nelle
immagini di Demand è facile. L'artista
conosce bene l'arte sottile di catturare
lo sguardo. Il difficile è uscirne, un po'
come dal labirinto dell'Overlook Hotel.

Numerose opere di Demand possono
essere lette come appunti, racconti
condensati sul mondo contemporaneo

*Even when Demand's photographs
are more difficult to link to their sources
– and it is important to note that the
artist uses only generic titles and doesn't
always state his sources – each photograph
always manifests a strong metaphorical
value. To reiterate, Demand's
photographs can open up many levels
of interpretation. Knowledge of possible
pre-existing images is factually
interesting. However, this knowledge
never is the sole means of access.
Entering Demand's images is easy, and
the artist is skilled at the subtle art of
capturing the glance. As in the case of the
labyrinth of the Overlook Hotel, what is
difficult here is finding one's way out.*

*Numerous works by Demand can be read
as commentaries, condensed stories about
the contemporary world as we know it,
or as we believe that we know it.
For example, there is an insistent
recurrence of images of work places,
particularly the offices whose geometric
structure articulates much of western
urban metropolises. From Zeichensaal
(Drafting Room), 1996, to Büro
(Office), 1995, to Ecke (Corner), 1996,*

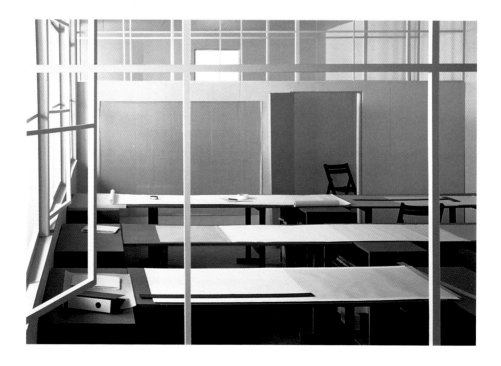

Ecke (Angolo / Corner), 1996

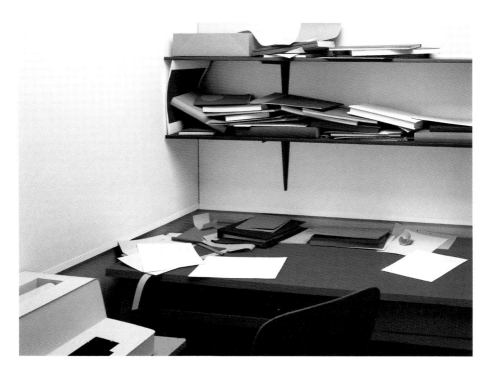

così come lo conosciamo, o crediamo di conoscerlo. Con insistenza, ritornano ad esempio immagini di ambienti di lavoro, in particolare luoghi per ufficio la cui geometria scandisce gran parte delle metropoli occidentali. Da *Zeichensaal (Sala di progettazione),* 1996, a *Büro (Ufficio),* 1995, a *Ecke (Angolo),* 1996, diverse storie si incrociano, ancora una volta ponendo la memoria personale sullo stesso piano della storia collettiva e degli eventi raccontati dai media. Dall'ufficio destinato alla ricostruzione della città di Monaco in *Zeichensaal,* agli uffici abbandonati della Stasi, alla scrivania sulla quale Bill Gates ha creato il suo primo sistema informatico, Demand pone diversi ambienti di lavoro sotto il suo attento esame. Come gli è caratteristico, in tutti i casi la fotografia è bilanciata tra la perfezione apparente e piccole imperfezioni che, intenzionalmente, segnalano l'incontro con una realtà mediata.

La stessa logica del lavoro che definisce la vita dell'epoca moderna sembra applicata alla tecnica prescelta. Nell'epoca digitale, utilizzando carta e cartoncino Demand sceglie la via che implica una maggiore quantità di "lavoro", inteso come tempo

different stories intersect, once again placing personal memory on the same level as collective history and the world related by the media. From the office earmarked for rebuilding in the city of Munich in Zeichensaal, *to the abandoned offices of the Stasi, to the desk where Bill Gates created his first computer system, Demand subjects various work environments to the same careful scrutiny. Characteristic of his methodology, in all cases the photograph is balanced between apparent perfection and small imperfections that intentionally signal the encounter with a mediated reality.*

The same work logic that defines life in the modern era seems to be applied to his chosen technique. In the digital era, using paper and cardboard, Demand chooses a path that implies a greater quantity of "work", i.e., the time spent to execute a task. The staging, what one might call the exhibition, of the long process that leads to the execution of the work evokes the unyielding logic employed by Hanne Darboven, where the idea of time includes the time

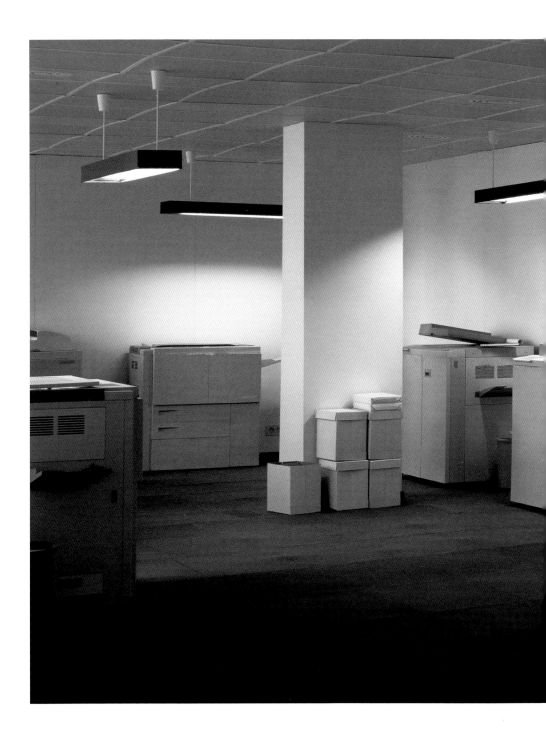

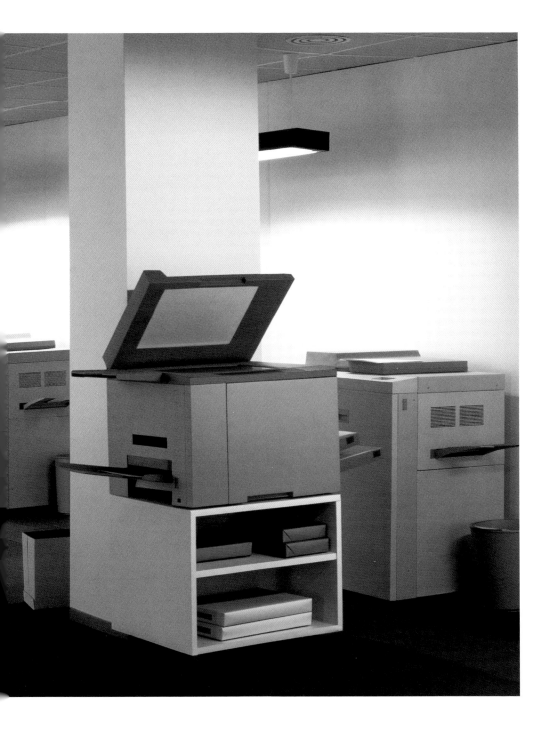

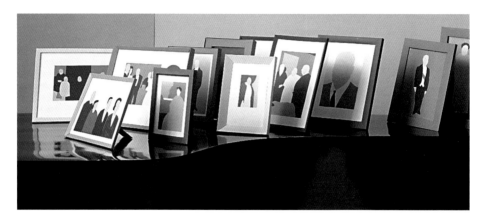

speso per l'esecuzione di un compito.
La messa in scena, l'esibizione si potrebbe
dire, del lungo processo che porta alla
realizzazione dell'opera rievoca la ferrea
logica impiegata da Hanne Darboven, nella
cui opera l'idea di tempo include il tempo
dedicato al lavoro da svolgere per realizzare
l'opera. Lampante coincidenza è che per
entrambi gli artisti la carta è un supporto
imprescindibile. In particolare, nelle
immagini appena citate di Demand,
la carta compare quale manifesto elemento
oggettuale, nella forma di fogli sparsi o
diligentemente impilati. Pensando anche
a un'altra immagine di Demand intitolata
Copyshop (Copisteria), 1999, sembra quasi che
l'artista racconti una delle tante condanne
del mondo odierno: montagne
di fogli che indifferentemente recano
innumerevoli documenti e informazioni.
Fogli che possono diventare la prova
tangibile di un lavoro diligentemente
eseguito, supporti per il disegno di un folle
progetto o di un'illuminata utopia, o ancora
l'asettica e unica traccia di una vita vissuta.

Una recente immagine di Demand mostra
il nuovo volto dei contemporanei sistemi
per l'archiviazione e la trasmissione delle
informazioni. *Rechner (Calcolatore)*, 2001,
è l'immagine di "Blue Gene", il calcolatore
progettato dall'IBM, la cui produzione
inizierà probabilmente nel 2004.
"Blue Gene" verrà sviluppato per eseguire
i complessi calcoli in grado di spiegare
il funzionamento delle proteine all'interno
del corpo umano. "Quello che mi
interessava – dice a questo proposito
l'artista – è l'idea di un osservatorio in

*dedicated to creating the work of art.
An obvious similarity is that for both
artists, paper is an unavoidable medium.
In particular, in the aforementioned
images by Demand, paper appears as
a manifest objective element, in the form
of scattered or painstakingly stacked sheets
of paper. In the case of another image
by Demand, entitled* Copyshop, *1999,
it almost seems as if the artist were
recounting one of the many penalties of
the today's world: mountains of paper
indiscriminately convey innumerable
quantities of data. These same sheets of
paper can represent tangible proof of work
diligently executed, supporting elements
for the design of a crazy project or an
enlightened utopia, or even the aseptic
and unique trace of a life lived.*

*One recent image by Demand shows
the new face of contemporary systems
for filing and transmitting information.*
Rechner (Calculator), *2001, is the
image of Blue Gene, an IBM-designed
computer scheduled for production in
2004. Blue Gene is being developed to
execute complex calculations capable of
explaining the way proteins function
within the human body. "What interested
me," the artist notes in this regard,
"is the idea of an observatory that can see
what the human eye cannot perceive."
The computer is shown as an empty room,
characterized only by a floor divided into
light panels. The mind races to the
images of* 2001: A Space Odyssey,
*and to Carl Andre's serial repetitions of
minimalist floor tiles. To create this work,*

Archiv (Archivio / Archive), 1995

grado di vedere quanto l'occhio umano non può percepire". Il calcolatore si presenta come una stanza vuota, caratterizzata soltanto da un pavimento diviso in pannelli luminosi: la mente corre alle immagini di *2001: Odissea nello spazio* e alle ripetizioni seriali dei pavimenti minimalisti di Carl Andre. Per realizzare quest'opera, Demand ha contattato i ricercatori attualmente impegnati nel progetto e l'immagine rappresenta con precisione la configurazione prevista per il supercomputer. Come spesso avviene, l'artista ha inserito un piccolo dettaglio incongruente, rappresentato, in questo caso, da uno *sprinkler*, un dispositivo antincendio automatico che non troverà posto nel vero calcolatore.

Dall'immediato futuro rappresentato in *Rechner* e dalla memoria del passato sulla quale sono costruite molte sue opere, in *Poll (Scrutinio)*, 2001, Demand si volge invece al presente, lavorando alla stessa velocità degli eventi descritti. *Poll* è un'immagine nata nel momento in cui i

Demand contacted the researchers currently working on the project, and the image precisely represents the planned configuration of the supercomputer. As often is the case, the artist has inserted a small incongruent detail, in this case a sprinkler, an anti-fire device that will certainly not be a part of the real computer.

From the immediate future staged in Rechner *and from the memory of the past that informs a number of his works, in* Poll, 2001, *Demand turns to the present, working at the same speed as the described events.* Poll *is an image that comes out of the moment when the American media were engaged assiduously in reporting the results of the Palm Beach County Emergency Operation in Florida, where the decisive counting of votes for the American presidential election was taking place. "I wanted to be so close to the real event that my pictures of it and the media coverage would become indistinguishable,"*

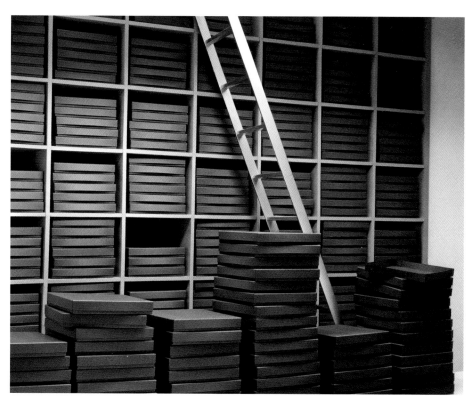

Rechner (Calcolatore / Calculator), 2001

media erano assiduamente impegnati a seguire l'esito delle operazioni del Palm Beach County Emergency Operation in Florida, dove veniva eseguito il conteggio decisivo per le presidenziali americane. "Volevo essere così vicino all'evento reale che le mie immagini e quelle trasmessa dai media diventassero indistinguibili", ha dichiarato l'artista. "Mi interessa capire – continua ancora Demand – se posso avvicinarmi alla metodologia secondo la quale i media trasmettono le informazioni al punto che il mio lavoro comincia a confondersi con il *reportage*. Voglio vedere che genere di risultati ne possono derivare"[7]. La fotografia di Demand riporta apparecchi telefonici, pile portatili, una biro e mazzette di fogli, il tutto posato lungo tavoli di lavoro. Come sempre accade nelle sue opere, non c'è traccia di usura e i numerosi fogli per appunti non recano nessun messaggio, eppure è necessario osservare lungamente l'immagine, volgersi

Demand stated. "I'm interested in seeing whether I can approach the media's mode of transmission so closely that my work starts to overlap with reportage, and seeing what kinds of results that will produce."[7] Demand's image shows telephone equipment, portable radios, a pen and piles of papers, all placed atop worktables. As always in his works, there is no trace of actual use, and the numerous message sheets bear no message. Yet, it is necessary to look at the image at length, to give it a "second look," before one can understand that the objects that were photographed are empty paper envelopes.

The prolonged attention that Demand's images succeed in obtaining from the viewer always leads to a "re-vision," in the sense of verification of the impressions initially obtained from a first view of the images. His photographs,

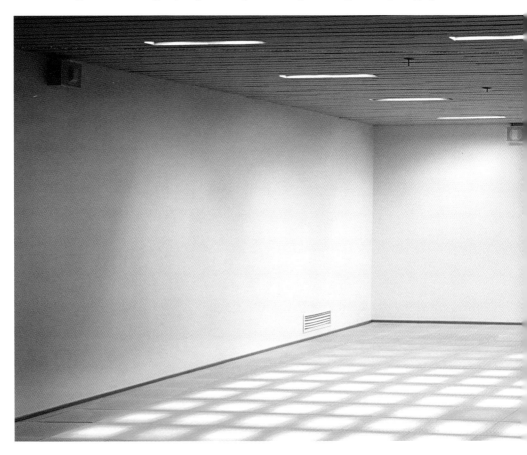

ad essa con un "secondo sguardo", prima di poter capire che gli oggetti riprodotti sono vuoti involucri cartacei.

Il tempo prolungato di attenzione che le immagini di Demand riescono ad ottenere da chi le guarda causa sempre una "re-visione", nel senso di un controllo, appunto, delle impressioni inizialmente ottenute. Le sue fotografie, letteralmente "fabbricate" secondo una pratica scultorea, riescono ad attirare l'attenzione, promettendo, proprio grazie alla ricca rete di riferimenti presenti, ampi spazi aperti che l'immaginazione individuale può riempire. Al tempo stesso, ogni fotografia di Demand, dichiara manifestamente il potenziale di finzione che si cela dietro a ogni immagine, sia essa memoria personale, storia o *reportage*. Se le opere dell'artista sono notazioni sul nostro mondo è proprio l'ontologia della visione della realtà contemporanea

literally "fabricated" in accordance with a sculptural practice, succeed in attracting attention, in promising ample open spaces that the individual imagination can fill. At the same time, inevitably, each photograph by Demand manifests the potential for fiction that is concealed behind every image, whether that fiction is one of personal memory, history, or reportage. If his works are commentaries on our world, it is precisely the ontology of the contemporary gaze on reality that each work by this artist systematically questions.

"Look, this is me, with my mother," says Rachel to Deckard, producing a photograph as proof. Like almost all human beings, but also like all replicants, Rachel is drawn to images, and establishes proof of her existence through them. But in Blade Runner, *Ridley Scott's film based on a novel by Philip Dick, the*

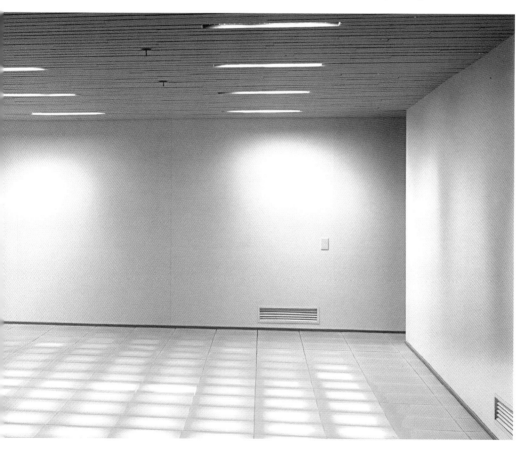

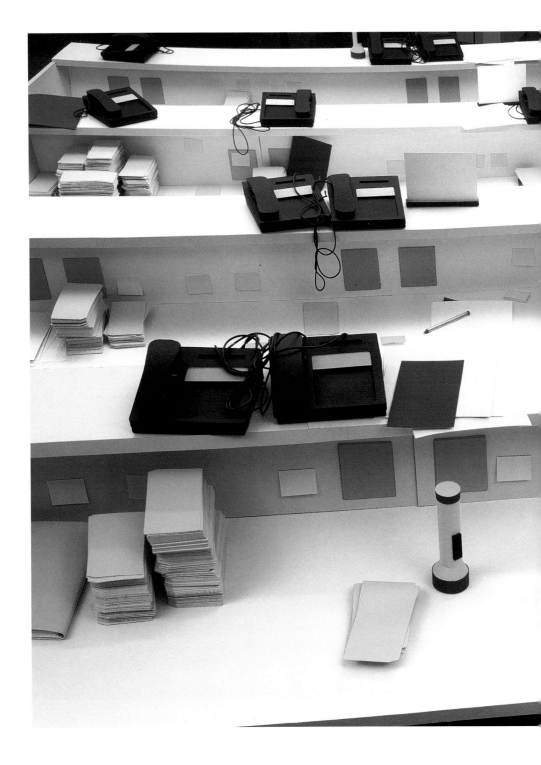

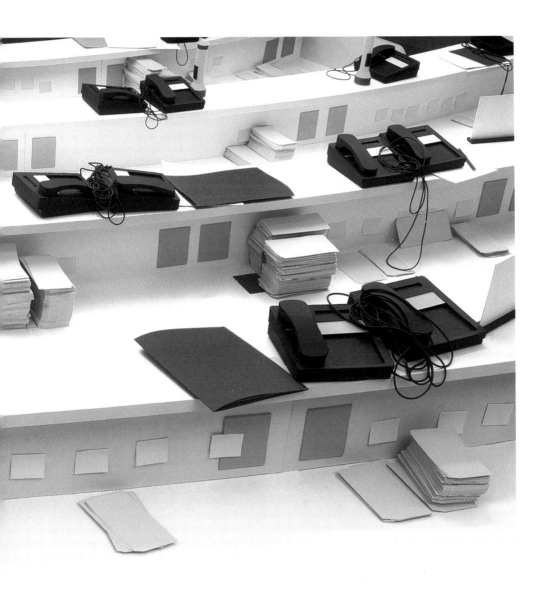

◀ *Poll (Scrutinio), 2001* *Stapel (Pile / Piles) #2, #4, 2001*

 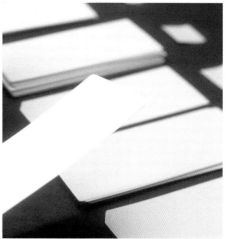

che viene messa sistematicamente in questione.

"Guarda, questa sono io, con mia madre" dice Rachel a Deckard adducendo una fotografia come prova. Come quasi tutti gli esseri umani, ma anche come tutti i replicanti, Rachel è attratta dalle immagini, e su di esse fonda la prova della propria esistenza. Ma in *Blade Runner*, il fim di Ridley Scott tratto da un racconto di Philip Dick, il ruolo centrale affidato alle fotografie e all'idea di visione, attorno a cui si svolge l'intera vicenda, è la prova tangibile della sofisticazione a cui le conoscenze umane possono arrivare. Le memorie dei replicanti sono fabbricate, prese a prestito da quelle di qualcun altro e le fotografie che essi gelosamente portano con sé sono ugualmente fittizie, costruite con il preciso scopo di sostenere e alimentare una costante invenzione. La schizofrenica Los Angeles postmoderna del 2019, all'interno della quale è ambientato *Blade Runner*, non è poi così lontana: la nostra memoria è comunque ormai largamente dipendente dalla tecnologia fornita dalla fotografia; avvalendoci inoltre di film, video e soprattutto trasmissione digitale, possiamo accedere a una quantità di dati senza precedenti nella storia umana[8]. Virtualmente, questa massa di dati può permetterci di ricostruire secondo infinite varianti il passato, la nostra memoria di esso e il presente che ne scaturisce. "La storia è isterica" è la precisa osservazione di Roland Barthes nell'ambito

central role entrusted to photographs and to the idea of vision, around which the entire plot revolves, is tangible proof of the level of sophistication to which human awareness can rise.
The memories of the replicants are fabricated, borrowed from those belonging to someone else, and the photographs that they jealously carry around are equally fictitious, having been constructed with the specific goal of supporting and nourishing a persistent invention.
The schizophrenic postmodern Los Angeles of 2019 where Blade Runner *is set is not so distant. Presently our memory is largely dependent on the technology provided by photography; moreover, making use of film, video, and above all digital transmission, we can now access a quantity of data unprecedented in human history[8].*
Virtually, this infinite mass of data can allow us to reconstruct infinite variations of the past, our memory of it, and the present that emerges from it. "History is hysterical" is Roland Barthes's precise observation within the context of his reflections on photography.
"It is constituted only if we consider it, only if we look at it – and in order to look at it we must be excluded from it," Barthes continues[9].
"This fabrication of fiction," Demand has stated apropos of the process with which he creates his images, "paradoxically connects the extreme distance between

Flare (Bagliore), 2002
dettaglio / detail
(pp. 27, 29)

delle sue riflessioni sulla fotografia. "Essa prende forma solo se la si guarda – e per guardarla bisogna esserne esclusi ", continua Barthes[9].

"Questa costruzione della finzione – ha detto Demand a proposito del processo secondo il quale realizza le proprie immagini – paradossalmente riduce al minimo la distanza estrema che separa il mondo artificiale da quello visibile. In ambito fotografico la questione sembra diventare inevitabile per la prossima generazione: proprio nel momento in cui l'occhio assume un ruolo imprescindibile in quanto strumento con il quale muoversi attraverso il dilagare delle immagini, non si può più credere a quello che si vede. Il diritto d'autore e la fiducia nei media diventeranno concetti obsoleti: verità ben dette. Nel caso del fotogiornalismo questo dilemma diventa poi di natura esistenziale. Da questo punto di vista, il ruolo dell'arte non è di lanciare un grido di allarme o di proporre un possibile rifugio; piuttosto è quello di rendere trasparente lo stato delle cose, capirne la natura e proporsi in senso costruttivo"[10]. Appropriandosi della storia, dialogando con le immagini dei media e attingendo ai propri ricordi, Demand costruisce le sue opere consegnando a chi le guarda gli stessi strumenti a partire dai quali diventa lecito "sospettare" di qualunque immagine. La prova inconfutabile dell'esistenza del referente fotografico, indicato da Barthes secondo la fomula "È stato", qui non vale più[11]. Eppure, ogni incontro con un'immagine di Demand sembra rinnovare la nostra fascinazione nei confronti delle immagini, il nostro desiderio di interrogarle.

Ciclicamente, quasi ad alimentare il nostro desiderio, l'artista realizza immagini che sembrano resistere a qualunque interpretazione, sorte di superfici impenetrabili che sembrano capaci di far rimbalzare il nostro sguardo, rinfacciandoci le sue vane aspirazioni cognitive, o al contrario precipitandolo come dentro a un buco nero capace di assorbire qualunque significato. Prendiamo *Glas (Vetro)*, 2002, o *Hecke (Siepe)*, 1996, o la più

the artificial world and the visible one with the closest degree of approximation to it. The issue is becoming unavoidable in the next generation of photography: in the same time as the eye gets the biggest role as the tool to cruise through the flood of images, you cannot trust what you see anymore. Our concept of copyright and reliability onto the media will be obsolete, too: truth, well told. And in press photography this dilemma takes a turn into the existential. But the role of art in this respect is not to alarm the people or seek for shelter: it's to make it transparent, to understand the quality of it and to be constructive."[10] Appropriating history, establishing a dialogue with media images and drawing upon his own memories, Demand constructs his works, consigning to the viewer the same tools with which it begins to become legitimate to be suspicious of any image. The "That has been" of Barthes, the irrefutable proof of existence of the photographic referent, is no longer valid here[11]. And yet, each encounter with an image by Demand seems to renew our fascination with images, and simultaneously, our desire to question them.

Cyclically, almost to feed our desire, the artist creates images that seem to resist any interpretation. These are sorts of impenetrable surfaces that seem capable of making our gaze rebound, underscoring the vanity of its cognitive aspirations, or on the contrary precipitating it, into a black hole capable of muting any significance. Take, for example, Glas (Glass), 2002, for example, or Hecke (Hedge), 1996, or the most recent series, Flares, 2002. In the case of Glas, the image is the simple rendering of a shattered window pane, a smooth surface irremediably cracked but not smashed, through which it is impossible to see. Hecke is a close-up rendering of dense foliage – another type of barrier, equally capable of impeding vision. In both cases, what is staged here is a disturbing quality of the contemporary eye, an opacity of vision, which is total, and is always latent

recente serie *Flares (Bagliori)*, 2002. Nel caso di *Glas*, il dittico rappresenta un vetro infranto, una superficie liscia irrimediabilmente incrinata ma non sfondata, attraverso la quale è impossibile vedere. *Hecke* rappresenta un fitto fogliame, un altro tipo di barriera ugualmente impenetrabile. In entrambi i casi è una perturbante caratteristica dell'occhio contemporaneo a essere messa in scena, un'opacità della visione, qui totale, ma sempre latente in tutte le immagini di Demand. In *Flares* l'artista affronta invece un *cliché*, proponendo immagini di una natura edulcorata dalla luce artificiale, impiegata, appunto, quale *topos* emotivo svuotato di significato.

"Ho un controllo limitato sulle mie immagini", ha dichiarato più di una volta Demand, riferendosi alla naturale dispersione alla quale sono destinate le opere di una artista dislocate in diverse collezioni e all'incessante proliferazione di interpretazioni alle quali esse sono soggette una volta introdotte nel contesto culturale. È a questo doppio registro che allude *Collection (Collezione)*, 2002. La fotografia presenta una serie di dischi d'oro incorniciati e appesi a parete, secondo una modalità che ricorda la collezione di successi di un protagonista della musica pop. L'immagine riproduce la collezione privata di Engelbert Humperdinck, cantante pop che nella sua lunga carriera ha venduto più di 130 milioni di dischi. Concepita da Demand in occasione del suo incontro con il Castello di Rivoli, *Collection* può essere assunta quale cardine attorno al quale ruota la selezione di opere presentate nell'ambito della sua personale. Durante la sua visita al museo nei mesi che hanno preceduto la mostra, l'artista si è infatti interessato alla lunga storia del Castello e, soprattutto, alla presenza, fin dal XVII secolo, di una collezione d'arte, la pinacoteca originariamente ospitata nell'edificio oggi chiamato Manica Lunga[12]. Questo dato è nello specifico della storia del complesso sabaudo l'antecedente ideale alla sua odierna funzione di museo destinato alla raccolta di opere d'arte contemporanea.

in all Demand's images. Finally, Flares *presents the rendering of a* cliché, *a series of images of nature purified by artificial light, resulting in an emotional* topos *emptied of meaning.*

"I have limited control over my images," Demand has stated on more than one occasion, alluding both to the natural physical dispersion to which the works of an artist are destined as they move off to various collections, and at the same time to the incessant proliferation of interpretations to which they are subject once they are introduced into the cultural context. It is to this double register that Collection, 2001, *refers. The photograph shows a series of gold records, framed and hung on the wall, in a manner that documents a pop star's collection of successes. The image reproduces the private collection of Engelbert Humperdinck, a pop singer who during his long career, sold over 130 million records. Conceived by Demand on the occasion of his encounter with Castello di Rivoli,* Collection *can be understood as a hub around which the selection of works shown in his solo exhibition revolve. During his visit to the Castello, in the months that preceded the show, the artist became interested in its long history. In particular, he was interested in the presence, in the 17th century, of an art collection, specifically the picture gallery originally installed in the building known today as the Manica Lunga[12]. This historical information, pertaning to the history of the Castello, is the ideal antecedent for its present-day function as a museum dedicated to the collection of works of contemporary art.*

The typology of Collection *refers to the compositional scheme of a visit to the private collection, as formulated initially by Téniers the Younger. Conservator of the collection of the Archduke Leopold-Willem, the governor of the southern Low Countries from 1646 to 1656, Téniers received from his patron the task of documenting the magnificent painting collection. These paintings,*

David Téniers
La galleria dell'arciduca Leopoldo a Bruxelles
(View of the Gallery of Archduke Leopold in Brussels) IV, 1640

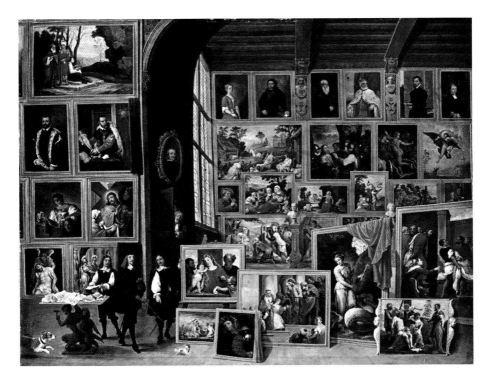

La tipologia dell'immagine di *Collection* rimanda allo schema compositivo della visita alla collezione privata, come formulato inizialmente da Téniers il Giovane. Conservatore della collezione dell'arciduca Leopoldo-Guglielmo, governatore dei Paesi Bassi meridionali dal 1646 al 1656, Téniers ricevette infatti dal mecenate il compito di documentarne la ricca collezione di pittura. Questi dipinti, all'interno dei quali l'artista dimostra il proprio virtuosismo nella riproduzione di diversi stili, rivestono un particolare ruolo nella storia dell'arte, in quanto istituiscono una tipologia iconografica che avrà larga fortuna[13]. Essi documentano anche un nuovo concetto di collezionismo specialistico, antecedente all'idea di museo inteso quale luogo destinato alla raccolta e alla ricerca in base a criteri logico-scientifici.

Non è un caso che André Malraux impieghi proprio la riproduzione di uno dei dipinti di Téniers dedicati alla collezione dell'arciduca per introdurre il noto concetto di "museo immaginario", presentato nel suo volume *Il museo dei musei*. Concepito nel 1947, il libro di Malraux è l'appassionata

through which the artist demonstrated his own virtuosity in reproducing various styles, play a particular role in the history of art, in that they establish an iconographic typology that was to become extremely successful[13]. They also document the then new concept of specialized collecting, pre-dating the emergence of the idea of the museum intended as a place dedicated to collecting and research based on logical-scientific criteria.

It is no accident that André Malraux, in the introduction to his famous volume Le Musée Imaginaire, *employs a reproduction of one of the paintings by Téniers dedicated to the Archduke's collection. Written in 1947, Malraux's book is a passionate analysis by an extraordinary connoisseur of the totality of works that became consonant with the sensibility of his era, investigating change in meaning that the works undergo once they are put together in a museum setting. Written at the time when photographic technology was being employed widely for the first time to disseminate reproductions of all existing works of art*

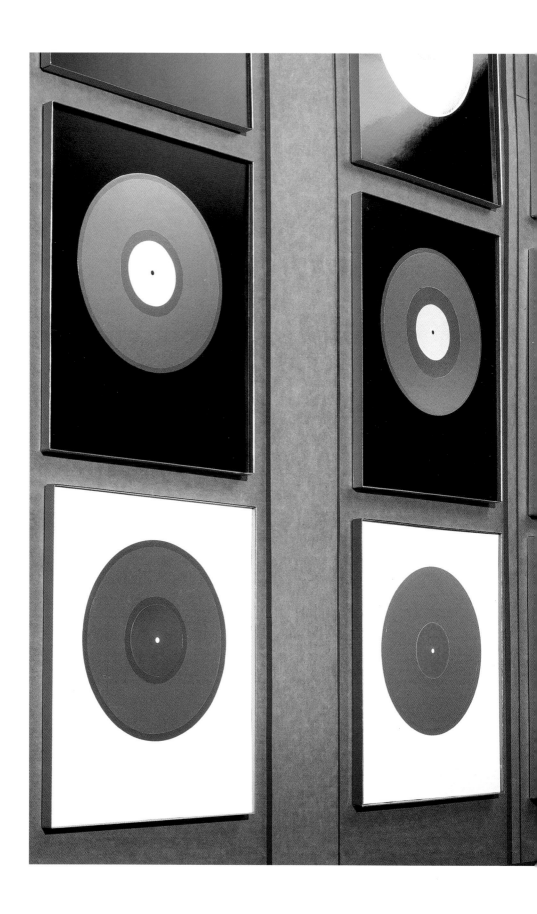

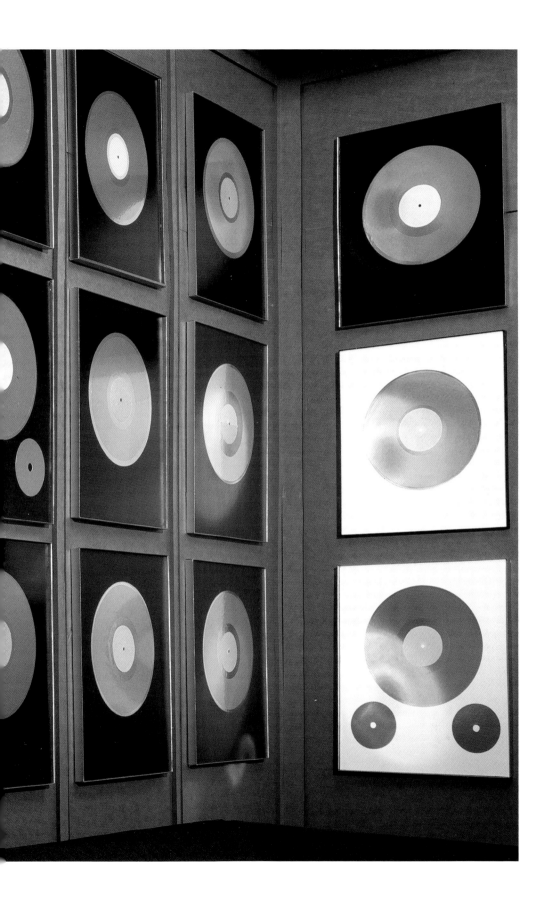

◀ *Collection (Collezione), 2002*

analisi di uno straordinario conoscitore dell'insieme di opere che si impongono alla sensibilità della sua epoca, considerando il diverso significato che le opere assumono una volta raccolte in ambito museale. Scritto nel momento in cui per la prima volta la tecnologia fotografica è stata impiegata in modo massiccio per diffondere riproduzioni di tutte le opere esistenti, sia per gli studiosi sia per il grande pubblico, il libro sottolinea il ruolo della fotografia quale strumento in grado di "supplire ai mancamenti della memoria", fornendo democratico accesso a "un numero d'opere significativamente maggiore di quante ne possa contenere il massimo museo"[14]. Così, attraverso immagini – riproduzioni inevitabilmente differenti dall'originale – si viene a costituire "il museo immaginario".

Da un analogo punto di vista *Collection* può essere letta come la visione di un luogo ideale, all'interno del quale sono simbolicamente raccolte le riproduzioni delle opere realizzate da un artista nel corso della sua carriera. Come nel caso dei dipinti di Téniers, l'immagine propone uno sviluppo dell'idea di "quadro nel quadro" che nell'ambito dell'ampio genere del "testo nel testo" apre una fitta germinazione di significati. L'esposizione dei dischi d'oro propone infatti l'idea di oggetti formalmente simili, il cui contenuto non è immediatamente esperibile, ma affidato alla memoria. Superfici specchianti, i dischi sono allusioni alle opere dello stesso Demand, all'apparente immediatezza delle sue fotografie ponendo nuovamente in gioco i diversi gradi di rimozione che possono correre tra la realtà e le infinite modalità di riprodurla.

Ne *Il ritratto ovale* di Edgard Allan Poe un pittore si dedica con zelo estremo al ritratto della moglie. Ogni giorno l'uomo si applica alla propria opera, accingendosi a colmare, per quanto possibile, la distanza tra la finzione pittorica e la realtà della figura umana che gli sta di fronte. Quando il ritratto giunge al suo stadio definitivo, arricchito di un'ultima pennellata che gli conferisce la perfezione finale, misteriosamente, nello stesso istante,

– both for scholars and for the public at large – the book stresses the role of photography as a tool that can "compensate for gaps in memory." According to Malraux, photography could finally provide democratic access to "a number of works significantly greater that the largest museum can contain."[14] Thus, through images – reproductions indisputably different from the original – the "imaginary museum" is established.

From an analogous point of view, Collection *can be interpreted as the vision of an ideal place, within which reproductive representations of the works created by an artist during his career are collected symbolically. As in the case of the paintings by Téniers, the image proposes a development of the idea "of the painting within the painting" which, within the context of the broad genre of the "text within the text," leads up to a fertile germination of meanings. The exhibition of gold records proposes the idea of formally similar objects, nearly identical, whose content is not immediately verifiable, but entrusted to memory. Reflective surfaces, the records are allusions to the works of Demand himself, to the apparent immediacy of his photographs, putting newly into play the different degrees of repression that can run through reality and the endless modalities of reproducing it.*

In Edgar Allan Poe's story The Oval Portrait, *a painter devotes himself to the portrait of his wife. Every day the man applies himself to his work, setting about to bridge, as much as possible, the distance between pictorial fiction and the corporal reality of the human being that stands before him. When the portrait reaches its definitive stage, embellished with the final brush stroke that confers perfection, mysteriously, and simultaneously, the woman dies, drained of the essence of life which the painter has managed to instill in the painted canvas. Poe's tale, beyond its macabre tone, is a meditation on the relationship between reality and fiction and on the*

Vedute dell'installazione / Installation views, ▶
Castello di Rivoli Museo d'Arte Contemporanea, 2002
foto / photo Paolo Pellion (pp. 37, 38-39, 42-43, 46-47)

la donna muore, prosciugata di quella linfa vitale che il pittore è riuscito a infondere sulla tela dipinta. Il racconto di Poe, al di là dei colori macabri di cui si tinge, è stato interpretato come una riflessione sulla supremazia dell'immagine rispetto al suo doppio, elaborando l'idea che la realtà, se sottilmente indagata, si disfa nello stesso momento in cui si cerca di rappresentarla. È proprio questa inquietante possibilità che l'incontro con le opere di Demand sembra costantemente alimentare, spostando i confini che separano la realtà dalla finzione.

supremacy of the image over its double. The tale implies the idea that reality, if subtly investigated, comes undone at the very moment that one seeks to represent it. Each encounter with Thomas Demand work seems to continually feed such disturbing possibility, shifting the boundaries that separate reality from fiction.

Note

[1] Si veda E. Ghezzi, *Stanley Kubrick*, Milano, Il Castoro Cinema, 1977; G.P. Brunetta, *Stanley Kubrick*, Venezia, Marsilio Cinema, 1999.
[2] Quando non altrimenti indicato, le informazioni e le citazioni relative a Thomas Demand si riferiscono a conversazioni intercorse con l'artista a partire dal febbraio 2001.
[3] Flatlandia è il "Paese del Piano"; Spacelandia è il nome del "Paese dello Spazio", si veda E.A. Abbott, *Flatlandia. Racconto fantastico a più dimensioni*, Milano, Adelphi, 1993 (I ed. inglese, Londra, 1884).
[4] S. Schmidt-Wulffen, *Models*, in "Flash Art International", n. 121, marzo, 1985, pp. 70-73.
[5] V. Muniz, T. Demand. *A Conversation*, in *Thomas Demand*, Kustverein, Friburgo, Modo, 1998, pp. 43-44.
[6] Il quadro di Schlemmer, dipinto nel 1932, è oggi conservato al Museum of Modern Art di New York.
[7] *Thomas Demand Talks about Poll*, in "Artforum", Vol. XXXIX, n. 9, maggio 2001, p. 145.
[8] Si veda G. Bruno, *Ramble City: Postmodernism and Blade Runner*, in "October", n. 41, 1987, pp. 61-74.
[9] R. Barthes, *La camera chiara. Nota sulla fotografia*, Torino, Einaudi, 1980, p. 67 (I ed. francese, Parigi, 1980).
[10] V. Muniz, T. Demand. *A Conversation*, in *Thomas Demand*, op. cit., pp. 42-43.
[11] R. Barthes, *La camera chiara*, op. cit., p. 78.
[12] Per una storia del Castello di Rivoli si veda A. Bruno, *Il Castello di Rivoli. 1734-1984: storia di un recupero*, Torino, Umbero Allemandi, 1984; G. Gritella, *Rivoli. Genesi di una residenza sabauda*, Modena, Panini, 1986.
[13] P. Georgel, A.M. Lecoq, *La pittura nella pittura*, Milano, Arnoldo Mondadori, 1987, pp. 169-182 (I ed. francese, Digione, 1982).
[14] A. Malraux, *Il museo immaginario*, in *Il museo dei musei*, Milano, Leonardo, 1994, p. 9 (I ed. francese, Parigi, 1951).

Notes

[1] See E. Ghezzi, Stanley Kubrick, Milano, Il Castoro Cinema, 1977; G.P. Brunetta, Stanley Kubrick, Venice, Marsilio Cinema, 1999.
[2] Unless otherwise indicated, all information and quotations by Thomas Demand refer to conversations with the artist in his studio in Berlin since February 2001.
[3] Flatland is the "Country of Two-Dimensions"; Spaceland is the "Country of Space." See E.A. Abbott, Flatland. A Romance of Many Dimensions, London, 1884.
[4] S. Schmidt-Wulffen, "Models", Flash Art International, no. 121, March 1985, pp. 70-73.
[5] V. Muniz, T. Demand, "A Conversation", in Thomas Demand, Kunstverein Freiburg, Freiburg, Modo Verlag, 1998, pp. 43-44.
[6] The work by Schlemmer, painted in 1932, is part of the collection of The Museum of Modern Art, New York.
[7] "Thomas Demand Talks about Poll", in Artforum, Vol. XXXIX, no. 9, May 2001, p. 145.
[8] See G. Bruno, "Ramble City: Postmodernism and Blade Runner", in October, no. 41, 1987, pp. 61-74.
[9] R. Barthes, Camera Lucida. Reflections on Photography, London, Vintage, 1993, p. 65 (1st French ed., Paris, 1980).
[10] V. Muniz, T. Demand, "A Conversation", op. cit., pp. 42-43.
[11] R. Barthes, Camera Lucida, op. cit., p. 77.
[12] For a history of the Castello di Rivoli, see A. Bruno, Il Castello di Rivoli, 1734-1984: storia di un recupero, Turin, Umberto Allemandi, 1984; G. Gritella, Rivoli. Genesi di una residenza sabauda, Modena, Panini, 1986.
[13] P. Georgel, A.M. Lecoq, La pittura nella pittura, Verona, Arnoldo Mondadori, 1987, pp. 169-182 (1st French ed., Dijon, 1982).
[14] A. Malraux, Il museo immaginario, in Il museo dei musei, Milano, Leonardo, 1994, p. 9 (1st French ed., Paris, 1951).

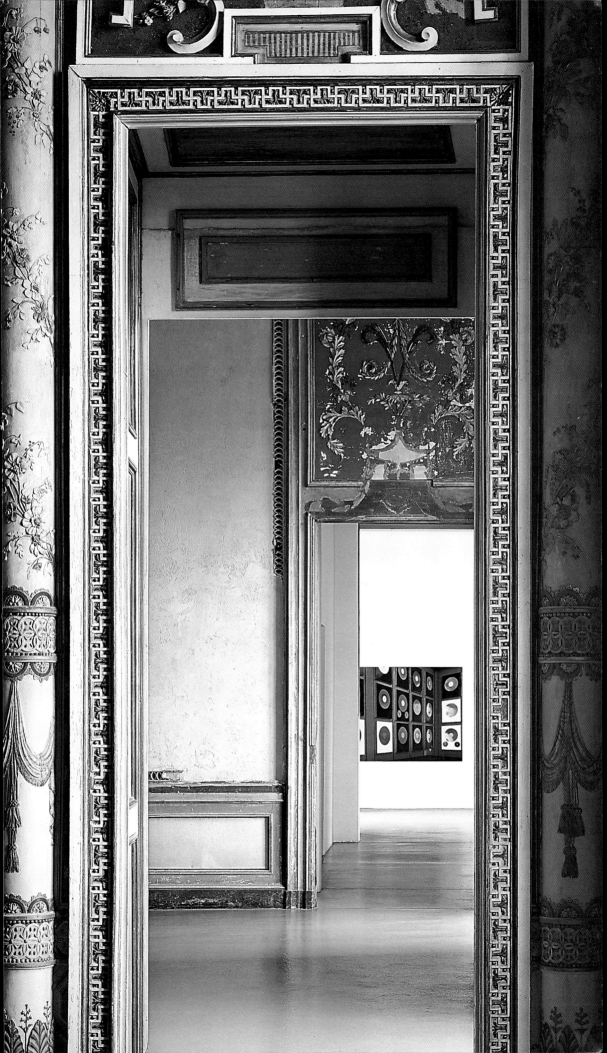

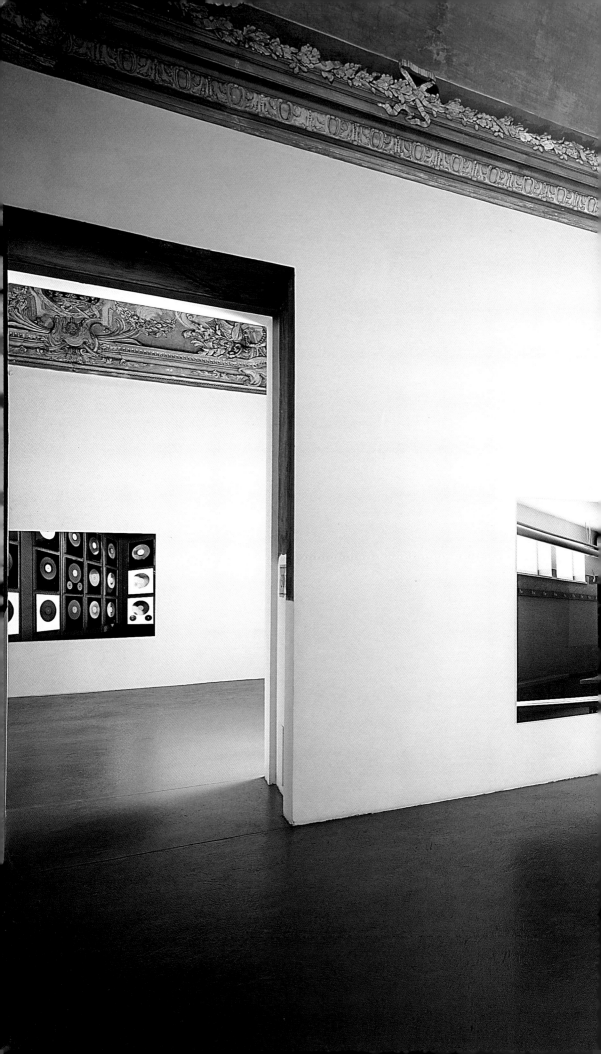

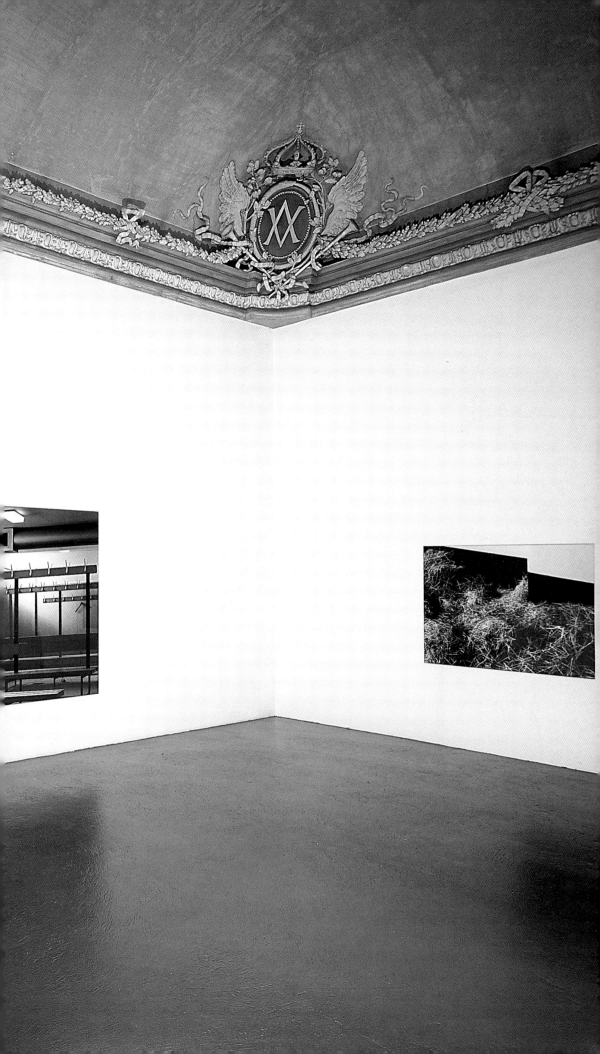

Kabine (Spogliatoio), 2002

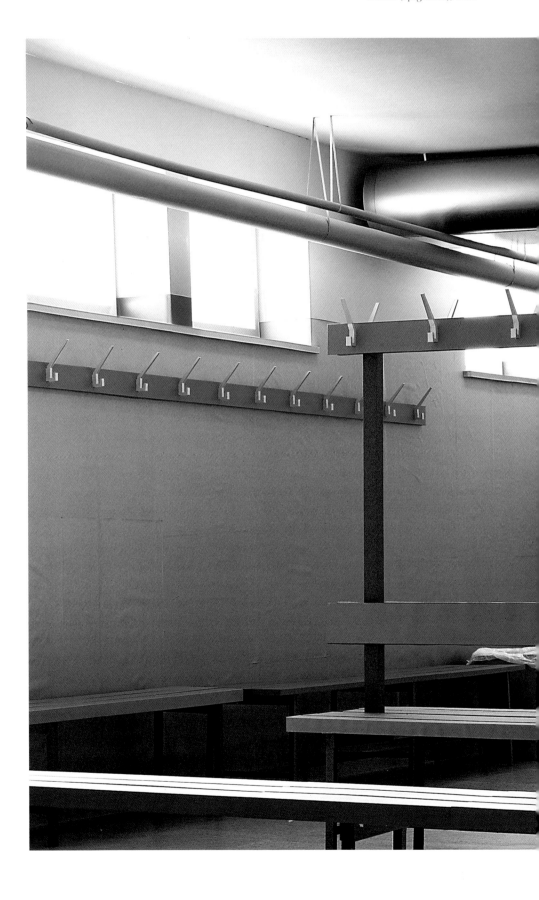

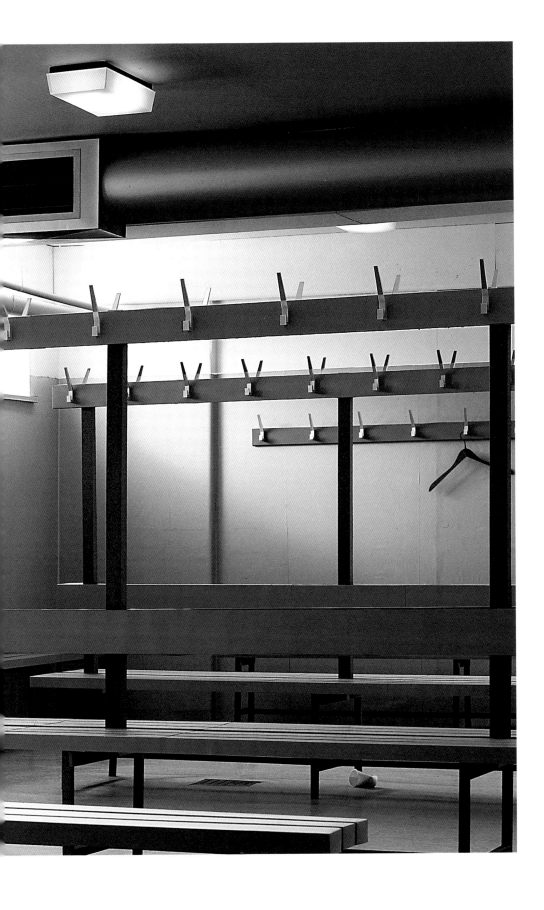

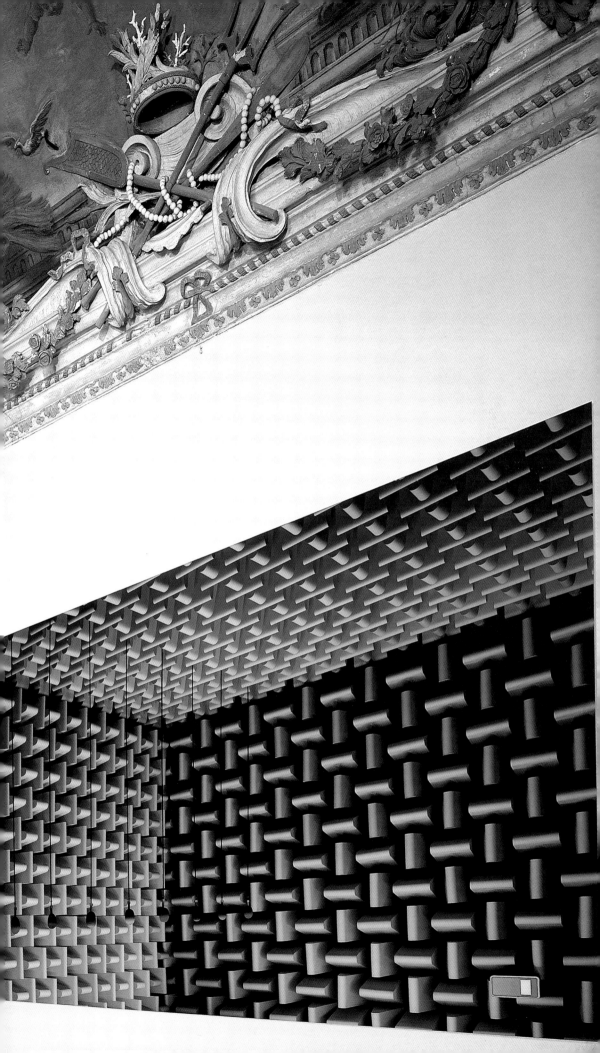

77-E-217, 2002

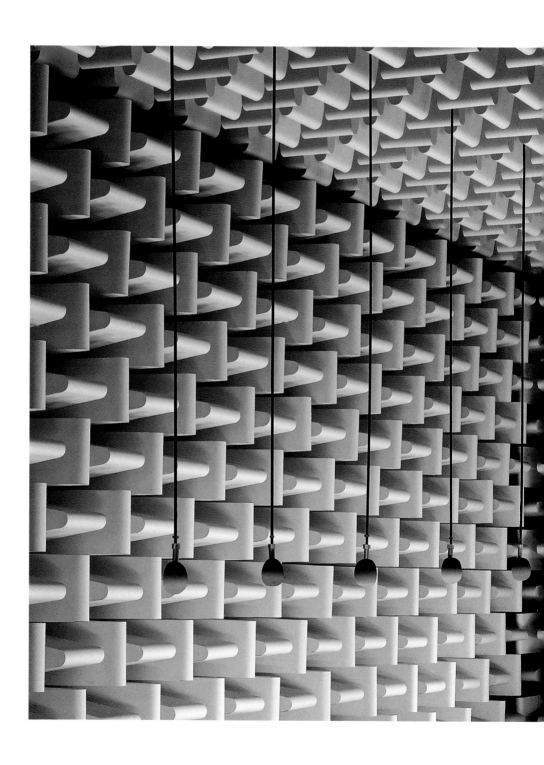

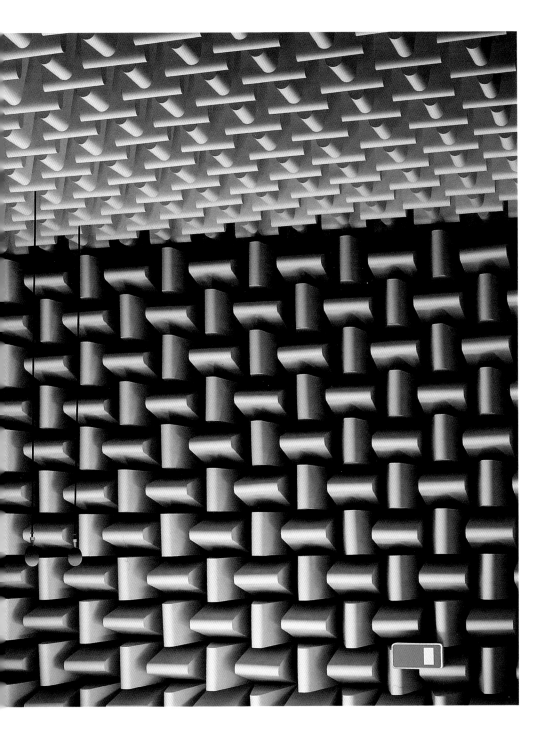

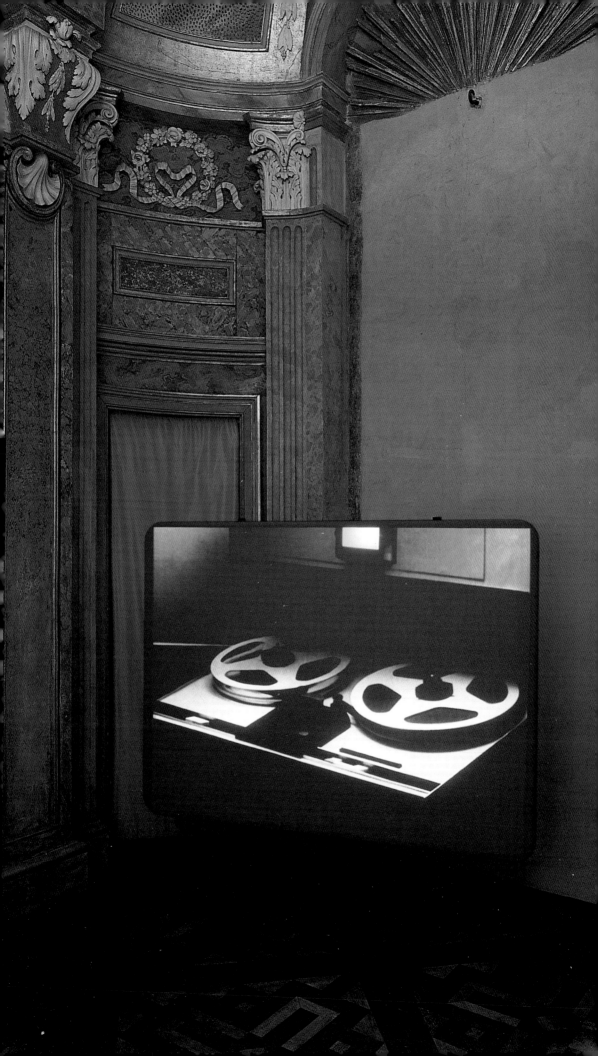

Elenco delle opere
List of works

Flare (Bagliore), 2002
stampa cromogenica / c-print, Diasec
serie di 32 immagini, ciascuna 55 × 48 cm /
series of 32 images, each 55 × 48 cm
Courtesy Victoria Miro Gallery, London
dettagli / details pp. 6, 27, 29

Büro (Ufficio / Office), 1995
stampa cromogenica / c-print, Diasec
183,5 × 240 cm
Courtesy Victoria Miro Gallery, London
p. 9

Treppenhaus (Scalone / Staircase), 1995
stampa cromogenica / c-print, Diasec
150 × 118 cm
Courtesy Galerie Monika Sprüth, Köln
p. 11

Modell (Modello / Model), 2000
stampa cromogenica / c-print, Diasec
164,5 × 210 cm
Courtesy Victoria Miro Gallery, London
p. 12

Flur (Corridoio / Corridor), 1995
stampa cromogenica / c-print, Diasec
183,5 × 270 cm
Courtesy Galerie Monika Sprüth, Köln
pp. 14-15

Zeichensaal (Sala di Progettazione / Drafting Room), 1996
stampa cromogenica / c-print, Diasec
183,5 × 285 cm
Courtesy Galerie Monika Sprüth, Köln
p. 16

Ecke (Angolo / Corner), 1996
stampa cromogenica / c-print, Diasec
144 × 200 cm
Courtesy 303 Gallery, New York
p. 17

Copyshop (Copisteria), 1999
stampa cromogenica / c-print, Diasec
183,5 × 300 cm
Courtesy Schipper & Krome, Berlin
pp. 18-19

Flügel (Pianoforte / Grand Piano), 1993
stampa cromogenica / c-print, Diasec
62 × 156 cm
Courtesy Monica De Cardenas, Milano
p. 20

Archiv (Archivio / Archive), 1995
stampa cromogenica / c-print, Diasec
183,5 × 233 cm
Courtesy Victoria Miro Gallery, London
p. 21

Rechner (Calculatore / Calculator), 2001
stampa cromogenica / c-print, Diasec
175 × 437 cm
Courtesy Victoria Miro Gallery, London
pp. 22-23

Poll (Scrutinio), 2001
stampa cromogenica / c-print, Diasec
180 × 260 cm
Courtesy 303 Gallery, New York
pp. 24-25

Stapel (Pile / Piles) (#2), 2001
stampa cromogenica / c-print, Diasec
53 × 50 cm
Courtesy Schipper & Krome, Berlin
p. 26

Stapel (Pile / Piles) (#4), 2001
stampa cromogenica / c-print, Diasec
48 × 40 cm
Courtesy Schipper & Krome, Berlin
p. 26

David Teniers
La galleria dell'arciduca Leopoldo A Bruxelles
View of the Gallery of Archduke Leopold in Brussels (IV), 1640
olio su tela / oil on canvas,
93 × 127 cm
Staatsgalerie in Schloss Idesammlungen, 1841
Fotografia / Photo: ' Blauel/Gnamm -
ARTOTHEK

Collection (Collezione), 2002
stampa cromogenica / c-print, Diasec
150 × 200 cm
Courtesy Victoria Miro Gallery, London
in mostra / exhibited
pp. 32-33

Kabine (Spogliatoio / Changing room), 2002
stampa cromogenica / c-print, Diasec
180 × 252 cm
Courtesy 303 Gallery, New York
in mostra / exhibited
pp. 40-41

77-E-217, 2000
stampa cromogenica / c-print, Diasec
203 × 310 cm
BMW Financial Services
in mostra / exhibited
pp. 44-45

Glas (Vetro / Glass), 2002
stampa cromogenica / c-print, Diasec
2 immagini, ciascuna 72 × 49 cm /
2 images, each 72 × 49 cm
Courtesy Schipper & Krome, Berlin
in mostra / exhibited
pp. 50, 52

Recorder (Registratore), 2002
film 35 mm, 2 min 17 sec
Courtesy Schipper & Krome, Berlin
in mostra / exhibited
in copertina / cover

*Campingtisch (Tavolo da campeggio / Camping
Table)* , 1999
stampa cromogenica / c-print, Diasec
85 × 58 cm
Courtesy Galerie Monika Sprüth, Köln
in mostra / exhibited
non riprodotto / not reproduced

Stall (Stall / Stable), 2000
stampa cromogenica / c-print, Diasec
110 × 125 cm
Courtesy 303 Gallery, New York
in mostra / exhibited
non riprodotto / not reproduced

Glas (Vetro / Glass), 2002
(pp. 50, 52)

Biografia

Biography

Thomas Demand è nato a Monaco
di Baviera nel 1964. Dal 1987 al 1989
frequenta i corsi dell'Akademie der
bildenden Künste di Monaco e, dal 1989
al 1992, quelli della Kunstakademie di
Düsseldorf, dove studia scultura con
Fritz Sehwegler. Inizia così a impiegare la
fotografia nell'intento di documentare
sculture eseguite in carta, altrimenti non
facilmente trasportabili. Nel 1992 si
trasferisce a Parigi e, dopo un anno
trascorso nella capitale francese,
si trasferisce a Londra. Qui frequenta
il Goldsmiths College e consegue
il Master of Arts nel 1994.
Successivamente trascorre un periodo
a New York e si trasferisce poi a Berlino,
dove attualmente vive e lavora.
Tiene la prima mostra personale nel 1991,
presso la Galerie Guy Ledune, Bruxelles.
Dopo numerose mostre in gallerie private,
dal 1997 tiene mostre personali in diversi
spazi museali, incluse la Kunsthalle di
Zurigo e quella di Bielefeld nel 1998. Nel
1999 presenta il suo primo film, intitolato
Tunnel, nell'ambito della serie di personali
Art Now, alla Tate Gallery, Londra; nel
2000 espone alla Fondation Cartier pour
l'art contemporain, Parigi. L'anno
successivo presenta i suoi lavori allo
Sprengel Museum, Hannover, all'Art Pace,
St. Antonio (Texas), al De Appel di
Amsterdam, all'Aspen Art Museum
(Colorado) e a SITE Santa Fe, Santa Fe
(New Mexico).
Ottiene numerosi riconoscimenti
e partecipa a diverse rassegne collettive
a partire dal 1994. Tra le più importanti
mostre internazionali, nel 1998 partecipa
a *Every day*, Biennale di Sydney,
e nell'anno successivo a *The Carnegie
International 1999/2000*, Carnegie Museum
of Art, Pittsburgh, *Mirror's Edge*, Bild
Museet, Umeå, Vancouver Art Gallery,
Castello di Rivoli Museo d'Arte
Contemporanea, Rivoli-Torino, Tramway,
Glasgow.

*Thomas Demand was born in 1964 in
Munich. From 1987 to 1989 he studied at the
Akademie der bildenden Künste in Munich and
from 1989 to 1992 he studied sculpture at the
Kunstakademie in Düsseldorf with Fritz
Sehwegler. He began using photography to
document his own sculpture made from paper,
which was otherwise difficult to transport. In
1992 he moved to Paris for one year and then
to London where he attended Goldsmiths
College, receiving a Master of Arts in 1994.
Subsequently he spent some time in New York
and then moved to Berlin, where he currently
lives and works.
Demand had his first solo exhibition in 1991,
at the Galerie Guy Ledune, Brussels. After
numerous shows in private galleries, in 1997
he held solo exhibitions in various museum
spaces, including Kunsthalle Zürich and
Kunsthalle Bielefeld in 1998. In 1999 he
showed his first film,* Tunnel, *as part of the
Art Now series at the Tate Gallery, London.
In 2000 he exhibited at Fondation Cartier
pour l'art contemporain, Paris and the
following year his works was exhibited at the
Sprengel Museum, Hannover; Art Pace, San
Antonio (Texas); De Appel, Amsterdam; Aspen
Art Museum, Aspen (Colorado); and SITE
Santa Fe, Santa Fe (New Mexico).
Demand has received widespread recognition
and has participated in numerous group
exhibitions since 1994. Among the most
important international exhibitions, in 1998
he was invited to participate in* Every day,
*the 11th Sydney Biennale; the following year
he participated in* The Carnegie
International 1999/2000, Carnegie Museum
of Art, Pittsburgh (Pennsylvania), and
Mirror's Edge, Bild Museet, Umeå (Sweden),
Vancouver Art Gallery, Castello di Rivoli
Museo d'Arte Contemporanea, Rivoli-Torino,
Tramway, Glasgow.*

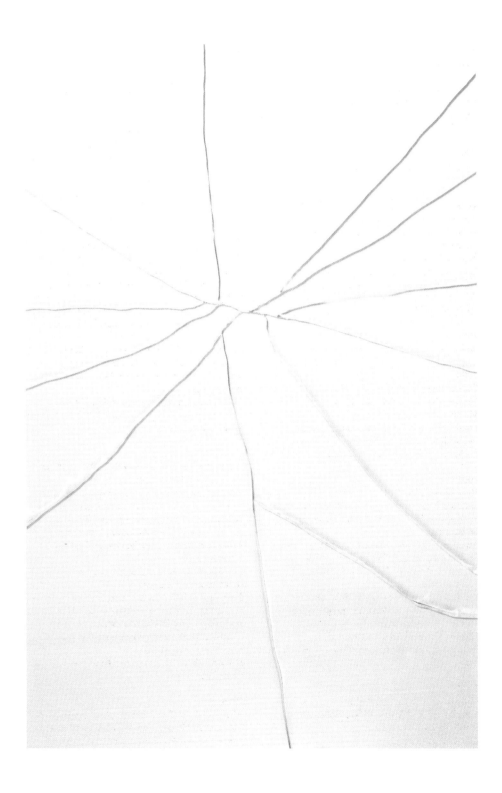

Mostre personali
Solo Exhibitions

1996
Max Protetch Gallery, New York.
Galerie Tanit, München.
Galerie de l'Ancienne Poste, Le Channel, Calais,
France; Centre d'Art Contemporain, Vassivière,
Limousin, cat. testo di / text by J. Decter sull'artista
/ on the artist.

1997
Victoria Miro Gallery, London.
Galerie Monika Sprüth, Köln.

1998
Kunsthalle, Zürich; Kunsthalle, Bielefeld, cat. testi
di / texts by B. Bürgi , S. Morgan sull'artista /
on the artist.
Monica De Cardenas, Milano.
Kunstverein, Freiburg, cat. testi di / texts by
AA.VV. sull'artista / on the artist.
Schipper & Krome, Berlin.
303 Gallery, New York.

1999
Tunnel, Art Now 17, Tate Gallery, London.

2000
Galerie Peter Kilchmann, Zürich.
Galerie Monika Sprüth, Köln.
Victoria Miro Gallery, London.
Fondation Cartier pour l'art contemporain, Paris,
cat. testi di / texts by F. Bonami, R. Durand,
F. Quintin sull'artista / on the artist.

2001
303 Gallery, New York.
Sprengel Museum, Hannover, cat. testi di / texts by
Y. Dziewior, H. Liebs, U. Schneider sull'artista /
on the artist.
Aspen Art Museum, Aspen, Colorado; Art Pace,
St. Antonio, Texas; SITE, Santa Fe, New Mexico,
cat. testi di / texts by L. Lerup, D. Sobel sull'artista
/ on the artist.
De Appel, Amsterdam, cat. testi di / texts by
L. Lerup, D. Sobel sull'artista / on the artist.
Thomas Demand con Caruso St John architetti,
Galleria d'arte moderna di Palazzo Pitti, Firenze,
cat. testo di / text by F. Bonami sull'artista / on the
artist.

2002
Hof, Schipper & Krome, Berlin.
Castello di Rivoli Museo d'Arte Contemporanea,
Rivoli-Torino.
Lenbachhaus, München.

Mostre collettive selezionate
Selected group exhibitions

1996
Radical Images, Johanneum, Steirisches
Landesmuseum, Graz.
Passions Privées, Musée d'Art Moderne de la Ville de
Paris, cat.
Prospect – Photography in Contemporary Art,
Kunstverein, Frankfurt, cat.
Raumbilder-Bildräume, Folkwang Museum, Essen.
Campo 6. Il villaggio a spirale, Galleria Civica d'Arte
Moderna e Contemporanea, Torino; Bonnefanten
Museum, Maastricht, cat.
New Photography 12, The Museum of Modern Art,
New York.

1997
Making It Real, The Aldrich Museum of
Contemporary Art, Ridgefield, Connecticut; The
Municipal Art Museum, Reykjavik, Iceland.
Une Minute Scénario, Le Printemps de Cahors,
Cahors, cat.
Transit, École nationale supérieure des Beaux-Arts,
Paris, cat. testo di / text by I. Manci sull'artista /
on the artist.
Kunstpreis Böttcherstrasse, Kunstverein, Bonn.
*Positionen künstlerischer Photographie in Deutschland
seit 1945*, Berlinische Galerie/Martin Gropius Bau,
Berlin, cat.
Elsewhere, Carnegie Museum of Art, Pittsburg.
Stills: Emerging Photography in the 1990's, Walker Art
Center, Minneapolis, cat.

1998
Artificial. Figuracions contemporànies, Museu d'Art
Contemporàni, Barcelona, cat.
The Citibank Private Bank Photography Prize 1998,
The Photographers' Gallery, London, cat.
Vollkommen gewöhnlich, Kunstverein, Freiburg;
Germanisches Nationalmuseum, Nürnberg;
Kunstverein, Braunschweig; Kunsthalle, Kiel;
Kunstsammlung, Gera, cat.
Être Nature, Fondation Cartier pour l'art
contemporain, Paris, cat.
Every day, 11th Sydney Biennale, Sydney, cat. testo
di / text by S. Grant sull'artista / on the artist.
Berlin/Berlin, Berlin Biennale, Berlin, cat.
Guarene arte 98 + Zone, Fondazione Sandretto Re
Rebaudengo per l'Arte, Torino.
DG-Bank-Prize for Photography, Kunstverein,
Frankfurt.

1999
Photography. An Expanded View. Recent Acquisitions,
Solomon R. Guggenheim Museum, New York.
Insight Out. Landschaft und Interieur als Themen

zeitgenössischer Photographie, Kunstraum, Innsbruck;
Kunsthaus, Hamburg; Kunsthaus Baselland, cat.
*Reconstructing Space: Architecture in Recent German
Photography*, The Architectural Association,
London, cat. testo di / text by M. Mack sull'artista
/ on the artist.
Anarchitecture, De Appel, Amsterdam, cat.
Wohin kein Auge reicht, Deichtorhallen,
Hamburg, cat.
*Grosse Illusionen: Thomas Demand, Andreas Gursky,
Edward Ruscha*, Kunstmuseum, Bonn; Museum
of Contemporary Art, Miami, cat. testo di / text by
S. Gronert sull'artista / on the artist.
*Flashes, Tendências Contemporâneas, Coleção Fondation
Cartier*, Centro Cultural de Belém, Lisboa, cat.
Kraftwerk Berlin, Århus Kunstmuseum,
Denmark, cat.
Children of Berlin, P.S.1 Center for Contemporary
Art, Long Island City, New York.
*Can you hear me? 2nd Ars Baltica Triennal of
Photographic Art*, Stadtgalerie im Sophienhof, Kiel,
cat.
Carnegie International 1999/2000, Carnegie
Museum of Art, Pittsburgh, cat. testo di / text by
T. Collins sull'artista / on the artist.
Mirror's Edge, Bild Museet, Umeå, Sweden;
Vancouver Art Gallery, Canada; Castello di Rivoli
Museo d'Arte Contemporanea, Rivoli-Torino;
Tramway, Glasgow, cat.
Fotografie und Archiv, Stadthaus, Ulm.

2000
Small World: Dioramas in Contemporary Art,
Museum of Contemporary Art, San Diego, cat.
Supermodel, Massachusetts Museum of
Contemporary Art, North Adams.
*The Age of Influence: Reflections in the Mirror of
American Culture*, Museum of Contemporary Art,
Chicago.
Deep Distance: Die Entfernung der Fotografie,
Kunsthalle, Basel, cat.
Négociations, Centre Régional d'Art Contemporain,
Sète, France.
Die scheinbaren Dinge, Haus der Kunst, München.
City Vision / Clip City, Media City, Seoul, cat.
Perfidy, Couvent de la Tourette, L'Arbresle, France.
Vision og Virkelighed (Vision and Reality), Louisiana
Museum of Modern Art, Humlebæk, Denmark,
cat.
La forma del mondo / la fine del mondo, Padiglione
d'Arte Contemporanea, Milano.
Les Rumeurs Urbaines / Urban Rumours, FriArt,
Fribourg.
Open Ends. 11 Exhibitions of Contemporary Art from

1960 to Now – Sets and Situations, The Museum of
Modern Art, New York.
Oktogon der Hochschule für Bildende Künste,
Dresden; Kunsthalle, Düsseldorf, cat. testo di / text
by N. Princenthal sull'artista / on the artist.

2001
Big Nothing, Kunsthalle, Baden-Baden.
Tracking, California College of Arts & Crafts,
San Francisco.
Tempted to Pretend, Kunsthalle, Kaufbeuren.
Und keiner hinkt, Kunstmuseum, Kleve; Kunsthalle,
Düsseldorf.
Public Offerings, The Museum of Contemporary
Art, Los Angeles, cat., testo di / text by C. Ennis
sull'artista / on the artist.
Inside House, Musée des Beaux-Arts, Orléans,
France.
Trade, Fotomuseum, Winterthur; Nederlands
Foto Instituut, Rotterdam.
Connivence, Biennale de Lyon, Lyon, cat.
Ich bin mein Auto, Kunsthalle, Baden-Baden.
Klasse Schwegler, Kunstmuseum, Kleve.
Tele(visions) - Kunst, Kunsthalle, Wien.

2002
In Szene gesetzt, Museum für Neue Kunst / ZKM,
Karlsruhe.
Non-places, Kunstverein, Frankfurt.
Paarungen, Berlinische Galerie, Berlin, cat. testo di /
text by U. Domröse sull'artista / on the artist.
Screen Memories, Art Tower Mito, Contemporary
Art Center, Japan.

Bibliografia selezionata
Selected Bibliography

1996
A. Wauters, *Photographie réaliste / architecture
ordinaire*, in "Artpress", n. 209, gennaio /
January.
J. Hilliard, *Thomas Demand*, in "Camera Austria",
n. 55/6.
V. Muniz, T. Demand, *A Notion of Space,
a Conversation*, "Blind Spot", n. 8.
F. Bonami, *Thomas Demand at Max Protetch*,
in "Flash Art International", n. 191, novembre-
dicembre / November-December.
R. Smith, *Around the World, Life and Artifice*,
in "The New York Times", 8 novembre /
November.

1997

M. Guerrin, *Les lieux photographiés de Thomas Demand entre la vie et le vide*, in "Le Monde", 11 gennaio / January.
D. Levi Strauss, *Thomas Demand*, in "Artforum", Vol. XXXV, n. 5, gennaio / January.
R. Durand *Thomas Demand, un monde de papier*, in "Art Press", n. 221, febbraio / February.
O. Enwezor, *Special Village*, in "Frieze", n. 34, maggio / May.

1998

I. Wiensowski, *Das Bild vom Bild vom Bild*, in "Der Spiegel Kultur Extra", marzo / March.
R. Ammann, *Die Welt aus Wille und Karton*, in "Kunst-Bulletin", n. 4, aprile / April.
G. Imdahl, *Die Zeit gefriert, die Geschichte verwandelt sich*, in "Frankfurter Allgemeine Zeitung", 5 maggio / May.
G. Altfeld, *Thomas Demand*, in "Artist Kunstmagazin", n. 36, marzo / March.

1999

A. Searle, *Every Picture Tells a Porkie*, in "The Guardian", 2 marzo / March.
J. Hall, *Thomas Demand. Tate Gallery*, in "Artforum", Vol. XXXVII, n. 8, aprile / April.
M. Wetzel, *Fotografie als Handwerk und Mythologie. Thomas Demands Zeitzeugenschaft*, in "Camera Austria", n. 66, luglio / July.
R. Widmer, *Ein Gespräch zwischen Thomas Demand und Ruedi Widmer*, in "Camera Austria", n. 66, luglio / July.
S. Horne, *Thomas Demand. Catastrophic Space*, in "Parachute", n. 96, ottobre-dicembre / October-December.
N. Princenthal, *Paper Chases*, in "Art/Text", n. 67, novembre-gennaio / November-January.

2000

M. Schwendener, *Thomas Demand. Foggy Intersection of Photography and Truth*, in "Flash Art International", Vol. XXXIII, n. 214, ottobre / October.
C. Darwent, *Seeing Double in a World Made of Paper*, in "The Independent on Sunday", 3 dicembre / December.
W. Packer, *A Demanding Opposition*, 12 dicembre / December.
M. Guerrin, *Les prouesses de Thomas Demand, illusioniste de la photo et de la video*, in "Le Monde", 15 dicembre / December.
A. Mead, *Sets without an Actor*, in "The Architect's Journal", 21 dicembre / December.

2001

P. Nolde, *Les espaces improbables de Thomas Demand*, in "Beaux-Arts Magazine", gennaio / January.
C. Morineau, *Images de soupçon: photographies de maquettes*, in "Artpress", n. 264, gennaio / January.
J. Oddy, *Copy This! Thomas Demand, the Photographer as a Sculptor*, in "Modern Painters", primavera / Spring.
M. Herbert, *Thomas Demand. Victoria Miro Gallery*, in "Tema Celeste", n. 84, marzo-aprile / March-April.
Y. Dziewior, *A Thousand Words. Thomas Demand Talks about "Poll"*, in "Artforum", Vol. XXXIX, n. 8, maggio / May.
J. Sorkin, *Thomas Demand - 303 Gallery, New York*, in "Frieze", n. 60, giugno-agosto / June-August.
A. Searle, *Doubt the Day*, in "Parkett", n. 62, settembre / September.
A. Ruby, *Memoryscapes*, in "Parkett", n. 62, settembre / September.
J. Heiser, *The Neutron Bomb Effect*, in "Parkett", n. 62, settembre / September.

2002

K. MacMillan, *Thomas Demand at Aspen Art Museum*, in "Artforum", Vol. XL, n. 8, aprile / April.
H. Liebs, *Future Demands*, in "Frame", aprile-maggio / April-May.

Finito di stampare nel mese di ottobre 2002
a cura di Skira, Ginevra-Milano
Printed in Italy